「每樣東西都是設計。每樣東西！」

'Everything is design. Everything!"

「運用雙手非常重要，那正是你和母牛以及電腦操作員不同的地方。」

"It is important to use your hands, this is what distinguishes you from a cow or a computer operator."

「設計也是一種比例系統，指的是尺度大小間的關係。」

"Design is also a system of proportions, which means the relationship of sizes."

Paul Rand

Conversations with Students

設計是什麼？

保羅・蘭德
給年輕人的第一堂
啟蒙課

「學生應該知道這些事。這是一本值得一讀的好書。」

麥可・克魯格（Michael Kroeger）

致謝 Acknowledgements

感謝保羅‧蘭德夫婦在1995年造訪亞利桑那大學期間，撥出時間與我們會談。謹向菲力‧波頓、史戴夫‧蓋斯柏勒、潔西卡‧荷芬、阿敏‧霍夫曼、戈登‧薩喬和沃夫岡‧韋格特致上最誠摯的謝意，感謝他們以美妙的文章為我們介紹蘭德的思想。感謝普林斯頓建築出版社的編輯林達‧李（Linda Lee），在出版過程中提供的種種協助。我也要感謝我的三位兄弟，葛瑞格、史蒂夫和吉姆，感謝他們這些年來的鼓勵與幫忙。最後，我要向母親瑪莉以及父親道格拉斯致上最深的感激，謝謝他們所有的愛與支持。

目錄 Content

前言 Foreword

我從1968年開始在瑞士巴塞爾設計學院（Basel School of Design）教排版。保羅・蘭德有次和阿敏・霍夫曼（Armin Hofmann）一起過來。我很榮幸，能在平版印刷系的地下室暗房裡，和一位享譽國際的設計名人碰面，那時我以為，他是來自一個每個村鎮都聳立著摩天大樓的國家。

蘭德一邊和我握手，一邊問道：「阿敏，這就是那個狂人韋格特？」那時我才二十七歲，只有少數圈內人知道我有個「狂人」（crazy man）的封號，但蘭德無所不知，圈內人的所有祕密他都一清二楚。

接下來那二十三年間，我在瑞士布利薩戈島（Brissago）的耶魯大學平面設計暑期研習計畫（Yale Summer Program in Graphic Design）上，遇到許多學生。每個學生提起他們的蘭德老師，都有一番故事可說。由於這些故事往往彼此衝突，差異頗大，於是我對這位獨一無二的謎樣人物就越來越好奇。

菲力・波頓（Philip Burton）是我在巴塞爾設計學校最早的學生之一，1986年，他在耶魯大學教授版面編排和平面設計，於是，我有機會在那年4月，去耶魯開了一個禮拜的課──對象是大學一年級的學生。保羅・蘭德無法出席我的首堂講座，因為眼睛的關係，開車一事對他變得越來越困難。

不過，波頓收到一個令人驚喜的邀約：蘭德竟然邀請我和波頓去他位於康乃狄克州衛斯頓（Weston）的家裡，為他和妻子瑪莉安（Marion）開一堂私人講座。那棟房子是蘭德設計的，1952年起他便在那裡工作，直到過世。那個夜晚結合了美妙的餐點，在那晚的課程結束後，我腦中與蘭德家族有關的所有故事，全都變得無關緊要。我們的友誼自此展開，並一直維持到1996年11月，蘭德在諾沃克（Norwalk）的住家附近與世長辭，那是一棟高樹環繞的安靜居所。

我們定期在美國或瑞士碰面。在他少數幾次造訪巴塞爾期間，我們有幸兩度邀請他和瑪莉安到學校，與我排版課上的學生共聚一堂。他那機智而幽默的講座，讓這一切達到高潮。

經過這些年的交往，我們發現彼此對童書有著共同的熱愛。蘭德在1956到1970年間，為童書界的傳奇編輯瑪格麗特・麥艾德麗（Margaret McEldery）設計了四本書並繪製插圖，四本書都是由Harcourt Brace and World出版，分別是：《我知道很多事》（I Know A Lot of Things, 1956）、《火花與陀螺》（Sparkle and Spin, 1957）、《小1》（Little 1, 1962）以及《聽！聽！》（Listen! Listen!, 1970）。負責撰寫內文的，都是他的第二任妻子安（Ann）。我也為約旦和巴基斯坦的小孩們創作了好幾本童書。

湯姆・布倫（Tom Bluhm）是蘭德的學生，也是多年好友，他不時會來我這走走，帶些蘭德為不同公司撰寫和設計的簡報小冊給我。其中一本小冊，描述他如何一步步為史蒂夫・賈伯斯（Steve Jobs）的NeXT Computer（位於加州帕羅奧圖 [Palo Alto]）發展出公司商標。他利用這些小冊子幫助各個公司了解他是如何研究不同的字體，然後將這些字體轉變成最後的商標logo。他的解釋總是那麼清晰、簡潔、周全，教我印象深刻。即便是用我的菜英文，也能看懂每一個句子。

蘭德對於未來的設計發展以及我們所居住的這個世界所提出的種種諍言，在我看來，是當前最強烈也最重要的呼聲之一。他的態度坦率而直接。我相信他念茲在茲的那些話，我們也分享了許多看法。1996年11月初，蘭德在麻省理工學院發表了他的最後一場講座（由前田約翰 [John Maeda] 籌劃）。當天，演講廳擠得水洩不通，蘭德以清晰連貫的口氣，談論藝術與設計中的形式和內容，那也是他最後一本書《從拉斯科到布魯克林》（From Lascaux to Brooklyn, 1996）所關注的焦點。

沃夫岡・韋格特（Wolfgang Weingart）

沃夫岡・韋格特（1941-）：國際知名的平面設計師和版面編排師，被譽為瑞士新浪潮平面設計運動之父，是平面設計界的創新人物，主張在國際主義的網格系統上，利用字體縱橫編排和隨意切割以及照片拼貼等手法，創造版面的新風格與趣味性。出生於德、瑞邊邊小鎮，早年在德國接受完整的植字工訓練，1963年他帶著作品前往巴塞爾應用美術學院給阿敏・霍夫曼看，得到霍夫曼激賞，以二十二歲排字工的身分得到一個教授排版的職位，並開始跟隨魯德（Emil Ruder）和霍夫曼鑽研編排設計，1968年正式在巴塞爾設計學院任教，直到2004年退休。著有《版面學：我的版面設計之道》（Typography: My Way to Typography, 2000）等書。

13

1

序 Preface

　　我是在瑞士的布利薩戈島第一次碰到蘭德並和他一起做研究，那是1981年夏天，一場為期五週的研討會，那次研討會還包括四場個別講習，一場為期一週，講師分別是菲力·波頓[1]、阿敏·霍夫曼[2]、赫伯·馬特（Herbert Matter）[3]和沃夫岡·韋格特。蘭德班上的指定作業是：以畫家米羅（Joan Miró）為主題，構思一件視覺語義（visual semantics）方案。設計的目標是：利用文字和字母描繪出某個概念或激發出某個意象——說得更明確點，就是利用MIRÓ這四個字母，讓人聯想起這位畫家的作品。我的解決方案之一，是一個有趣的設計，利用米羅的名字做出一隻貓的模樣。Figure 1是我的最後定稿，蘭德給了我很大的幫助。

　　我很高興能在1995年2月，蘭德訪問亞利桑那州立大學（ASU）時，有機會跟他簡短會談，並和他與夫人瑪莉安共進午餐。亞利桑那大學傑出學人計畫（ASU Eminent Scholar Program）贊助蘭德到設計學院客座，帶領學生針對平面設計方案進行班級討論和授課。我們也讓他看了一些學生的作品，包括湯瑪斯·狄崔（Thomas Detrie）教授的字母造型班和我的視覺傳達班。蘭德對學生作品的評語是：和他造訪過的「其他設計學院不分軒輊」，我把這當成是一種恭維。

　　對談涵蓋的主題相當多樣，但焦點聚集在「設計」以及當時我正在個人網頁上進行的一篇文章，標題是：〈平面設計教育的基本方針〉（Graphic Design Education Fundamentals）。其他重點還包括：平面設計、設計哲學，以及設計教育。本書的內容便是這幾次聚會的摘錄。

<div align="right">麥可·克魯格（Michael Kroeger）</div>

1. 菲力·波頓：加州大學爾灣分校（UCI）藝術設計學院平面設計教授，曾任教於休士頓、萊斯和耶魯大學。1975-1996年間，是耶魯大學平面設計暑期研習計畫的核心教師之一。

2. 阿敏·霍夫曼（1920- ）：瑞士知名平面設計師和教學者，1947年開始在巴塞爾設計學院教授版面編排原則，與魯德共同為該學系奠下基礎，他也是所謂「瑞士國際主義風格」的領導人物。霍夫曼以海報設計享譽世界，強調動態平衡與低調簡約的美學，字體與顏色的使用都很精簡。著有《平面設計手冊》（Graphic Design Manual, 1965）等書。

3. 赫伯·馬特（1907-1984）：瑞士出生的美籍攝影家和平面設計師，率先將攝影蒙太奇與字體結合，運用在海報商業設計上，開創了二十世紀平面設計的新語彙。最初在日內瓦和巴黎學習繪畫，曾與柯比意等現代主義大師共事。1932年返回瑞士，為瑞士國家旅遊局設計的海報立刻引起國際注目。1936年移居美國，為《哈潑》、《Vogue》等雜誌工作。1952-1976年間，擔任耶魯大學攝影教授，並曾任古根漢等美術館的設計顧問。蘭德形容他：「這傢伙的特色就是毫不誇耀。」

Paul Rand 保羅・蘭德

1914.8.15－1996.11.26

他同時操著詩人與商人兩種語言。

他思索著需求與功能，能夠分析問題，

但同時又擁有無限的想像。── 莫荷里・那基（László Moholy Nagy, 1895-1946）

美國最傑出的商標設計師、思想家及設計教育家。賈伯斯讚譽他是「史上最偉大的平面設計師」。 他的設計理念源自包浩斯倡導的現代主義美學，設計的IBM商標無人不識，蔚為經典。

本名Peretz Rosenbaum，為了增強姓名的辨識度，降低猶太性格，將名字縮短為Paul，改用舅舅的姓氏Rand，創造了前後都是四個字母的新名字。

礙於父親的反對，認為做設計無法維持生計，只好白天讀普通高中，晚上到Pratt Institute上設計課。之後兩年，又陸續讀了Parsons School of Design和Art Student League。

在五年有限的學習中，設計專業大半來自自學，透過歐洲雜誌認識卡桑德拉（Adolphe Mouron Cassandre, 1901-1968）和包浩斯教師暨攝影家莫荷里・那基（László Moholy Nagy, 1895-1946）等人的作品，並深受德國包浩斯風格的影響。第一份工作是幫報章雜誌設計備用圖庫。

初出茅廬的他，自願免費幫*Direction*雜誌設計封面，以換取全然自由的創作空間，在業界奠定了所謂的 "Paul Rand look"，受到全球矚目。

1936年，22歲時得到第一份全職工作，設計*Apparel Arts*雜誌的專刊，並獲邀擔任Esquire Coronet廣告公司的藝術指導。因為覺得自己資歷未達，婉拒藝術指導一職，一年後才正式走馬上任。

1941-1954擔任廣告設計，累積豐富的平面設計經驗與奠定紮實的基礎。

1954年起，投入企業形象識別設計。他的商標設計成為家喻戶曉的經典之作，包括美國廣播公司（abc）、西屋電器（Westinghouse）、UPS快遞、IBM、耶魯大學（Yale）等。

50到90年代，擔任IBM企業形象操刀人，負責所有包裝及企業識別產品。最為人知曉的IBM商標，首度完成於1956年，1960年改版，1972年設計出線條版本，並加入漸層，為商標增添輕快感與活力。線條版本有兩種，8條線和13條線。

他的企業商標設計案，傳言每個案子以十萬美金收費。晚年最知名的設計案，是為蘋果電腦創辦人賈伯斯的NeXT電腦公司設計的商標。

1946年於Pratt授課，1956年起於耶魯大學藝術設計學院擔任教職，教授平面設計。對設計教育充滿熱情，毒舌派的評論，讓學生又愛又怕。曾獲紐約藝術家協會、英國皇家設計師協會、耶魯大學、哈佛大學授予殊榮。

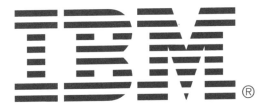

設計是什麼？

"What is
design?"

「設計就是關係。設計是形式與內容之間的關係。」

"Design is relationships. Design is a relationship between form and content."

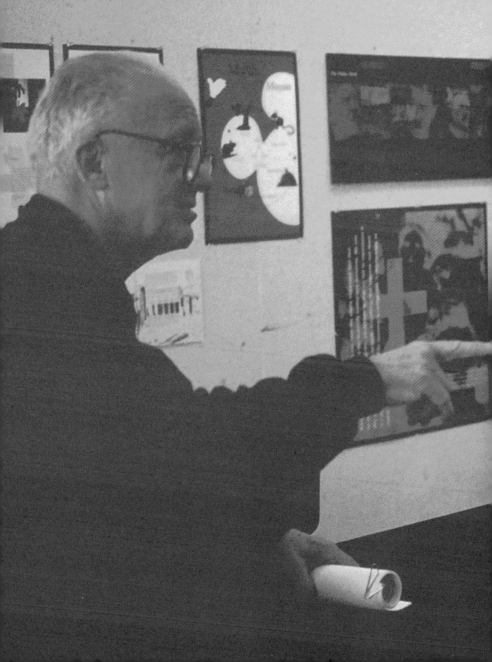

Paul Rand vs Michael Kroeger and Mookesh Patel

閱讀與設計

克魯格　我帶了幾本書過來，是你前幾天晚上在課堂上推薦的。

蘭德　喔，沒錯，這本書我很熟。

克魯格　我開始讀杜威（John Dewey）的《藝術即經驗》（*Art as Experience,* 1934），讀了第一章。

蘭德　你讀了？很棒的書對吧？你花了多少時間？

克魯格　嗯，每晚讀個幾頁。速度不是很快。這是我們提到的另一本，范多倫（Charles Van Doren）的《知識的歷史》（*A History of Knowledge,* 1991）。

蘭德　這本書很棒，是一本簡明扼要的綜論，非常地博學。這位作者可不是一個專門搞術語的傢伙，他是寫小說的。他就是那個在電視節目《21點》（*Twenty-One*）[1]上被逮到的傢伙。

　　學生應該知道這些事情。這是一本值得讀的好書。一本不錯的參考書。不過，如果你打算開始列參考書目，會有一堆書要列喔。

克魯格　你前幾天在課堂上說過，你最新一本書的參考書目有整整六頁。（Figure 2）

蘭德　沒錯。

克魯格　杜威這本也在裡面？

蘭德　對，是其中之一。嗯，如果你沒讀過這本或其他相同分量的書，你根本稱不上是個唸過書的設計人。你稱不上受過教育，我的意思是，你根本就不懂。

克魯格　他在第一章提到，藝術的取向和美學的取向交纏不清。他說他找不到一個名詞可以把這兩類詞彙，也就是藝術的美學（the aesthetics of art）結合起來。

蘭德　嗯，這點可以討論，這本書裡可以談的東西還很多。我記得，在第一章的第一頁他說：

> 由於一項人云亦云、漸次傳揚的謬誤，使得藝術品的存在反而阻礙了藝術理論的發展。這實在很諷刺，因為藝術理論本該是建立在藝術作品之上。造成這種現象

[1] 原註：范多倫原本是哥倫比亞大學英文教授，後來成為機智問答節目《21點》的大贏家。然而1959年，他在國會眾議院州際和外國商業委員會的聽證會上，坦承作弊，事前取得答案。1959年，他辭去哥倫比亞大學的教職。

的原因之一，是這些作品都是以外在性和物質性的成品形式存在。在一般人的觀念中，藝術作品往往指的是建築、書籍、畫作或雕像，是外在於人類經驗的存在物。由於真正的藝術作品是人類運用經驗、在經驗中製作出來的成品，因此不太容易理解。此外，某些藝術產品本身所具有的完美性，以及因為長期得到人們毫無質疑的崇拜所擁有的特權，也創造出種種傳統慣例，讓全新的洞見不易形成。藝術產品一旦取得經典傑作的地位，多少就會和當初讓這件產品得以成形的人類情境產生隔絕，無法繼續對真實的人生經驗發揮影響力。

這本書的精髓就是這一段。那種藝術不是你經驗過的事物，而是你必須去美術館裡尋找的東西。他說，藝術無處不在。

克魯格　藝術在美術館裡，那是非常晚近的發展。

蘭德　美術館讓藝術脫離了日常經驗。答案就在問題裡。問題是，我們把藝術從它應該在的地方隔離開來。藝術應該在你的臥房，在你的廚房，而不是只在美術館裡。

　　以前，走進美術館，你看不到半個人影。我唸藝術學院的時候，我們習慣去美術館畫畫──裡頭總是空無一人。但現在根本不可能。

克魯格　你認為，人們是不是一直在追尋某種東西，為他們的生命賦予意義？

蘭德　我不知道；別問我。你應該去問心理學家。這本書（《藝術即經驗》）無所不談，每個主題它都處理到了，無一缺漏……那是他最有名的一本書。你的所有學生都應該讀。（Figure 3）

克魯格　你如何讓閱讀與設計產生關聯，或說，你可以把你的經驗和設計連結起來嗎？

蘭德　你不用這樣做。這有點像吃麵包──麵包是你跑步時的營養，你不會一邊跑步一邊吃麵包。但這裡有個關鍵的論點，你可能會不太喜歡。

克魯格　你是說，光讀這本書，你可能當不了一個好設計師。

蘭德　讓自己有所作為，去解釋和理解你正在做的事──有點像是坐在一張安樂椅上。就像馬諦斯（Henry Matisse）[2]說的那樣，你懂嗎？它會產生某種東西。

設計的起點

克魯格　我想談談這些設計的初階（Figures 4-8），所謂設計的入門基礎──將來可作為平面設計的教學法。我是這麼開始的：線距研究（line interval studies），色彩問題，帶領學生熟悉構圖。（Figures 9-17）

蘭德　你為什麼把這個叫做曲線和曲形？它應該被弄彎。曲線，一個消極，一個積極，哪一個是消極，哪一個是積極？（Figures 18-20）

克魯格　這個概念是要讓形狀彼此產生關聯。被動的形狀在它的脈絡裡相對於主動的形狀。另外這幾個例子是色彩研究：濕與乾、熱與冷、善與惡、傾覆與隱藏。（Figures 21-22）

網格圖底結構

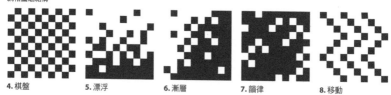

4. 棋盤　　5. 漂浮　　6. 漸層　　7. 韻律　　8. 移動

[2] 馬諦斯曾說：「藝術應該像一把安樂椅，給人精神上的休息和慰藉。」

直線構圖發展：五條黑線與四條白線

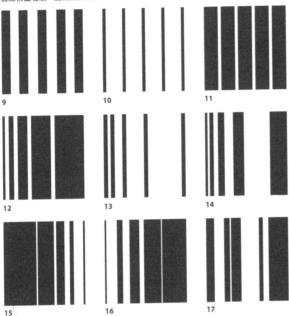

9　**10**　**11**

12　**13**　**14**

15　**16**　**17**

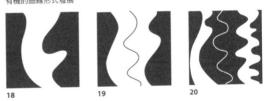

9. 均分 / 靜態
10. 靜態 / 白色主導
11. 靜態 / 黑色主導
12. 漸進 / 黑色漸增，白色相同
13. 漸進 / 白色漸增，黑色相同
14. 漸進 / 黑色漸增，白色漸增，
　　方向相同，比例不一
15. 漸進 / 黑色漸減，白色漸增
16. 漸進 / 白色漸減，黑色漸增
17. 隨機線條構圖：利用共同的
　　矩陣元素
18. 兩個形狀，消極相對於積極
19. 消極、積極、更積極，外
　　加一條線性元素
20. 消極相對於超積極
　　（五個鋸齒元素）

有機的曲線形式發展

18　**19**　**20**

用十個方塊進行言詞溝通

21. 傾覆　**22. 隱藏**　**23. 冷**

24. 濕　**25. 乾**　**26. 熱**

UCLAB
CDEFG
HIJKLM
N●PQR

UCLA Summer Sessions 1993

STUVW

University of California, Los Angeles 310 825 8355

XYZ93

Paul Rand

蘭德　我知道。為什麼這個是濕？為什麼這個是乾？你只是用嘴巴說。它看起來不像濕的。差別在哪裡？這是個很難做的東西。牽涉到非常複雜的哲學和心理學。某人覺得濕的東西，對其他人來說或許是乾的。（Figures 23-26）

　　每件事情都是相對的。設計就是關係（Design is relationships）。這就是你做設計的起點。你說過設計是什麼嗎？這很重要。如果你說設計是關係，你就已經賦予它們某種東西。這是非常基本的，學生在讀這些東西的時候，他們並不知道這點。因為不了解這個基本理論，所以他們覺得必須記住每件事。但那是不可能的。

教設計的最佳方法

克魯格　這正是我想要討論的問題。對大學設計系的學生來說，教設計的最佳方法是什麼？

蘭德　你必須給所有的辭彙下定義。你必須界定何謂設計？你知道設計是什麼嗎？什麼是設計？學生必須知道他們到底在做什麼？在藝術學院裡，我們總是假設大家什麼都懂。其實不然。你在那裡大談設計，卻沒給設計下任何定義，而每個人對於設計是什麼其實都懷抱不同的想法。某人覺得是他老爸的領帶。某人覺得是他老媽的睡袍。另一個人覺得是他客廳的地毯。還有一個覺得是他臥房的壁紙。你知道嗎？那不是設計。那是裝飾。

　　設計和裝飾有何差別？基本原理確實非常重要！但這不是基本原理。關於這點，沒有任何基本原理可言。這是相當複雜的問題。我不知道在巴塞爾你們是怎麼教的。我猜，你們是從範例著手，而不是理論。

克魯格　我們可以指著設計直接說明。這張海報是好設計。這張椅子是好設計。（Figure 27）

蘭德　每樣東西都是設計。每樣東西！

克魯格　那麼，我們有的是什麼呢？我們有的是好設計和壞設計？

蘭德　沒錯。

克魯格　要如何判定？

蘭德　你問的是無法回答的問題。對那類不言而喻的事情，就是有一種先驗的觀念存在。大家都同意。但有些事情就不是先驗的，不是大家都同意的。有些事情你同意，你知道，你出門，陽光閃耀，大家都同意，很開心。但是，當你要去描繪潮濕或乾燥的時候，那就是另一件事了。

　　你得去建立一種關係。必須以某種方式和某件事情產生關聯，好讓你從中得到某個線索。你必須掌握某種視覺線索。你得這樣去表現乾燥和潮濕。你之前的方式做不到這點。它沒辦法提供線索。除非你提出解釋，否則圖片本身無法說明任何東西。

　　倘若，比方說，你在黑色的背景上用白點做出一些圖案，藉由白點和雨滴的聯想，就能產生濕的概念。於是，各式各樣的關聯就會出現在這張圖上。你正在處理一個非常複雜的主題。（Figure 28）

瑪莉安（蘭德的妻子）　這倒是讓我想到，你應該可以找出某些書吧。可以解釋設計基礎的書。

克魯格　凱普斯（Gyorgy Kepes）的《視覺語言》（*Language of Vision*, 1969）？

蘭德　不，不，不！那是故弄玄虛的哲學廢話。

瑪莉安　不是凱普斯。

蘭德　只有保羅·克利的《教學素描本》（*Pedagogical Sketchbook*, 1953），沒別的了，不過那本書很難。它的根基是包浩斯（Bauhaus）。

瑪莉安　這個國家肯定有人在教這個吧。他們用的東西總會有些基本材料。你覺得呢，保羅？

蘭德　你知道阿敏·霍夫曼的《平面設計手冊：原則與實踐》（*Graphic Design Manual: Principles and Practice,* 1965）嗎？那不是一本專著，你知道的，裡面只有範例和一些圖說，不過總比什

蘭德對於濕的想法，作者的理解。**28**

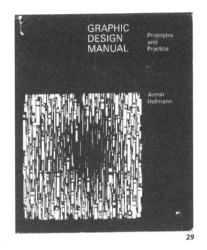

29

30

　　麼都沒有好。而且那是本漂亮的書,我的意思是,每樣東西都很漂亮,你懂吧?
(Figures 29-30)

克魯格　大家恐怕只會照抄,因為他們並不理解背後的理論。

蘭德　嗯,我相信你會得到很好的想法,如果你仔細看的話。看圖片讓我學到很多
東西。我不會坐下來寫一本書,一本入門書。要做出一本真正的好書,可是一項不
簡單的工作。

克魯格　目前沒有什麼現成的好教科書可用。我們讓學生看一些好作品的範例,給
他們開設計史的課。(Figure 31)

蘭德　我認為你可以用範例做到這點。你帶著他
們看。你用阿敏的書,把範例放大,放到牆上,
然後討論。但是基礎的東西,像是網格的原理。
你知道網格的原理?你真的知道?

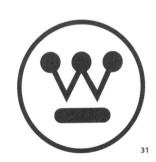

31

蘭德設計的西屋電器公司商標

最基礎的設計原理

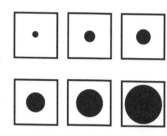

克魯格　像是穆勒─布魯克曼（Josef Müller-Brockmann）的《平面設計中的網格體系》（*Grid Systems in Graphic Design*, 1961）裡的網格？

蘭德　沒錯。那本書有一堆錯誤。你知道那本書？

克魯格　他的書非常詳盡、非常技術面，我不知道，他整個陷在網格圖案裡了。穆勒─布魯克曼在網格裡真是待了很久。到現在都沒離開。這不是每個人都能做到的。

<div style="text-align:right">32</div>

蘭德　嗯，那不是重點。重點不是離開，重點是待在裡面而且把事情做對。人會想要離開，是因為他們待在裡面的時候不知道自己在做什麼。網格的概念是，它給你一套層級系統，但同時也給你豐富的多樣性。當你想變更一下、轉換一下的時候，一切操之在你。所以一個方格可以這麼大，或這麼大，但這就是你要的，到處都是。我的意思是，這已經和網格無關了，而你認為你做了一件很棒的事，只因為你擺脫了網格。

克魯格　我不會說那很棒。

蘭德　那你為什麼要做？我的意思是，那沒什麼道理。我來告訴你簡單的網格基礎，還有你該怎麼做。這是你講的那種做法，每個東西都一樣。沒錯！這是另一種做法。這個和這個就有差別。有時你做這個。然後你從那裡繼續，你知道這個變成這個，然後它又變成這個。但網格完全沒變。變的永遠是網格裡面的東西，就是這點讓事情變得活潑有趣。(Figure32)

克魯格　這和懷海德（Alfred North Whitehead）說的守恆與變化有關嗎[3]？

[3] 原註：「事物的本質中具有兩項原則，不論我們探討任何領域，它們都會以某種特殊形式體現出來，那就是變化（change）的原則與守恆（conservation）的原則。任何實在的東西，都不可能缺少這兩項原則。只有變化而沒有守恆，就是從無到無的流逝。……只有守恆而沒有變化，也無法守恆。總而言之，環境是處在流變之中的，單純的重複將使存在失掉新穎性。」引自懷海德《科學與現代世界》（*Science and the Modern World*, Lowell Lectures, 1925; New York: Macmillan, 1926；中譯本，立緒出版，2000，頁290）。

蘭德　嗯，我猜是有關的，但我剛剛並沒想到懷海德。這是常識。

克魯格　但這的確可以套用，你有方格的守恆以及內部的變化。

蘭德　這更像是一致性與多樣性。假使你只做到這樣，你知道，很快就又會變得很無趣。但你也可以持續不斷地改變這些東西。我的意思是，這是最根本的。這絕對是基本原理，但很少人知道這點，或談論這點。我就從沒聽誰談論過。

克魯格　為什麼設計者不談這些事？

蘭德　嗯，因為他們根本不知道。不是因為他們想保密。只是因為他們不知道。不過，倘若你仔細看這些東西，並試著把它弄清楚，那麼，也許你真的可以把它弄清楚。然後你就知道了，我的意思是，這不是什麼神祕的東西。這道理很明顯。這是完型心理學（Gestalt psychology）[4]的一部分。你知道部分與整體的差別是什麼嗎？整體永遠大於部分的總合。這整件事，就是線條和圖底（figure/ground）問題。這些都是完型心理學的問題，你在做的這些，全都是圖底問題。每件事都是！(Figures 33-35)

設計是什麼？

克魯格　即便是更複雜的設計案。

蘭德　所有的設計案都是複雜的，你不能說哪一件更複雜。你看，首先，你得畫網格。你得決定這些尺寸。那很重要。就技術面而言，網格是以你的字體為基礎。你得

圖／底問題

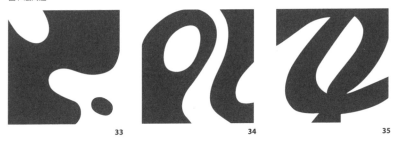

| 33 | 34 | 35 |

[4] 原註：完型心理學：又稱「格式塔心理學」，1912年創立的德國心理學學派。該派強調心理學現象的整體性，認為人在認知不熟悉的事物時，會先將該事物知覺為一個整體，然後才注意到細節部分。一個正方形是由四條相等的直線加上四個直角，但整體並不等於組成部分的總合，而是大於其總合，因為整體包含了組成部分之間的複雜關係，如果把組成部分孤立起來分析，並無法將彼此之間的關係包括進去，而那是整體的要素之所在。

考慮字元和行間的大小。但在這裡你根本沒參考這些。你就是突然從這到這，然後把它混在一起，你把常見的無襯線字元混在一起，在這。為什麼？

對學生來說，如果不了解他們正在做什麼，不了解設計是什麼，那麼這一切都沒任何意義。你知道嗎？設計的定義是什麼，你有答案嗎？

帕特爾（Mookesh Patel，副教授／亞利桑那州立大學視覺傳播系系主任） 對我來說，那指的是設計的過程，這個過程可以把你想溝通的問題翻譯給你想要傳達的人聽。

蘭德 嗯，但這不是「設計是什麼」。這答案只是告訴我你必須做什麼。它沒告訴我設計是什麼。

帕特爾 以名詞而言，它是一項計畫——

蘭德 什麼計畫？

帕特爾 它可以是任何東西的計畫，就像設計。

蘭德 根據這樣的定義，你會做什麼呢？學生又要做什麼，根據一個類似這樣的定義？

帕特爾 根據這項計畫，他們要做什麼嗎？

蘭德 什麼都沒。

帕特爾 他們試著去了解差異……

蘭德 等一下。你說設計是一項計畫。好，有了一個類似這樣的定義之後，學生要用它做什麼？實際上什麼也沒有。一項計畫，一張藍圖，句點。什麼也沒。這無法激發任何未來，任何可能性。

帕特爾 那你覺得我們應該如何著手？

蘭德 嗯，我問你，關於設計的定義有很多很多，但一項計畫是一種辭典上的定義，就像某種美學的定義。美學是美的哲學。然後呢？你用它做什麼？

定義的差別很大，給辭彙下定義有很大的差別。你問學生，這是什麼？學生回答，而且答對，但這答案沒辦法帶你去任何地方。所以，定義必須可以把你帶向某處，它必須能激發某種東西。

克魯格　解決方案？下一步？它激發了什麼？

蘭德　你甚至都還沒給它下定義呢！所以，你怎麼知道它能激發什麼？假使你給它下了定義，它就會自動激發出東西。美學是什麼？你不是正在讀杜威，為什麼不在裡頭找找？

克魯格　嗯，他定義美學。在藝術的過程中，你製作藝術，當這停止──

蘭德　這不是美學的定義。

克魯格　藝術是製作某樣東西，美學是欣賞和觀察被創造出來的東西。

蘭德　這是什麼意思？欣賞？你欣賞某樣東西。那指的是，你了解它或你喜歡它？好了，無論如何，我們還沒決定設計是什麼，應該說，你們還沒決定。（大笑。）

　　所有的藝術都是關係。你們必須這樣開始。這就是你們的起點。設計就是關係。設計是形式和內容之間的關係。這是什麼意思？你就是應該這樣教。你必須不斷教這點、不斷地教，直到學生無聊死。你不斷問問題。在你問問題之前你必須先把問題搞懂。所以，如果我說設計就是關係，我指的是什麼？

　　（對帕特爾說）好，你站在這兒。你有灰色：灰色襯衫、灰色線條、淡灰色、深灰色。你有一整團和諧的灰色。這些全都是關係。這是20%，這是50%，這些全都是關係──懂了嗎？你的眼鏡是圓的。你的衣領是斜的。這些也都是關係。你的嘴巴是橢圓形。你的鼻子是三角形──這就是設計。

　　如果他們搞不清這點，他們根本就不知道自己在做什麼。他們只是在做機械繪圖而已。這裡的每樣東西都是一種關係。這個對這個，這個對這個，這個對這個，每樣東西都有關聯，而這永遠是問題的所在。在你把某樣東西擺下去的那一刻，你就創造了一種關係，有的好、有的壞，大多數都很糟。你懂了嗎？

最精準的定義

克魯格 是不是因為這樣，所以之前沒人做過這個？

蘭德 沒做過什麼？

克魯格 試著把這些設計概念擺在一個地方。(Figure 36)

36

蘭德 我是不是這個世界上唯一這樣做的人，我不知道，我相信一定有其他人做過。我不擔心這個。如果你擔心這點，那你大概什麼也做不成。因為比較可能的情況是，別人已經做過你做的事，而不是相反。所以，我做東西的時候，我並不擔心這點，除非我知道別人已經做過了，我就是很蠢地又再做了一次。因為這個原因，當我做東西，或當我引用某人的話時，我會加註出處，這樣他們就可以自己去讀。我不把別人的東西假裝成自己的，我不像大多數作家那樣。大多數作家都僭用別人的東西——他們甚至不用引號。他們假裝自己寫下每一個字。但事實並非如此。那其實是很多人的作品。

帕特爾 文化是一個大課題。有某些東西在某個文化裡受人欣賞，但換到另一個文化，結果就不同。你怎麼看待這點？如何評估這種差異？

蘭德 嗯，給我個例子。

帕特爾 萬字符號（卍）。在有些文化裡是非常好的意思，但在其他文化卻很糟。

蘭德 沒錯，但你講的不是設計，而是符號學，符號的意義。那和設計無關。

帕特爾 這裡還有另一點，這個設計案例的形式和你對整體的感知有關。你在其他文化裡發現某項東西，但你無法從美學上看出它哪裡令人愉快。你如何看待這種差

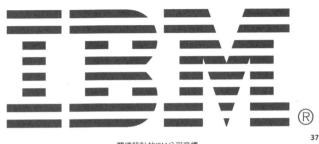

蘭德設計的IBM公司商標

異,或評價這種差異?

蘭德 嗯,你現在的結論是,就美學而言它不令人欣賞。我認為這是象徵符號的問題。事實上,這和美學無關。我想,對一般大眾,以及對大多數人而言,美學都不是重點。

以美學的角度欣賞事物,指的是你真的必須了解美學,因為當你看畫時,你就是在做這件事。你在重新創造那幅畫。如果你是美學取向的人,你就會重新創造那幅畫。一幅畫作總是不斷被重新創造,被你,被其他看畫的人。同樣的事也會發生在設計身上——這沒什麼不同。

帕特爾 作為專業設計者,大部分時間——

蘭德 嗯。這就是問題了,你是個設計者,而你得搞定客戶。我假定這是問題之一。你們並沒用同樣的方式看事情。所以你們說了一堆模稜兩可、模稜三可的話,把天底下的每件事都做了,就差沒倒立,也還是沒共識,因為你們講的根本不是同一件事。

克魯格 搞定客戶的美學,相對於——

蘭德 別跟客戶談美學。

克魯格 因為他太太可能喜歡紫色。

蘭德 沒錯。如果你幸運的話,你客戶的太太可能不喜歡紫色。(大笑!)但誰知道呢?美學是你唯一可以談的東西。身為一名設計者,你和問題之間,或你和客戶之間,永遠會有衝突,設計也一樣,設計是形式與內容之間的衝突。(Figure 37)

說到底，內容就是想法，那就是內容。想法就是這些事情的全部。形式就是你如何處理想法，你怎麼做它。這就是設計最準確的意義：設計是形式和內容之間的衝突，形式就是那個問題。我指的是，你怎麼做它，你怎麼展現某樣東西，你怎麼思考，你怎麼說話，你怎麼跳舞；舞蹈編排是內容，它是舞蹈本身。如果這定義對你來說，似乎太簡單了一點。

克魯格　哈哈哈。

蘭德　這定義並不簡單，但從另一方面看，它的確很簡單。當形式與內容結合在一起，那就是設計的實現。這是個好定義，跟你能從其他人那裡得到的答案一樣好。而且你在書裡找不到。

瑪莉安　我想，我們差不多該走囉，小組已經到了。

蘭德　這堂課已經讓我筋疲力盡。

克魯格　我真的把你絞乾了。

蘭德　如果我沒話可說，那是因為我被榨得一滴不剩。

克魯格　我們可以放帶子，你聽就好。

蘭德　別那樣。

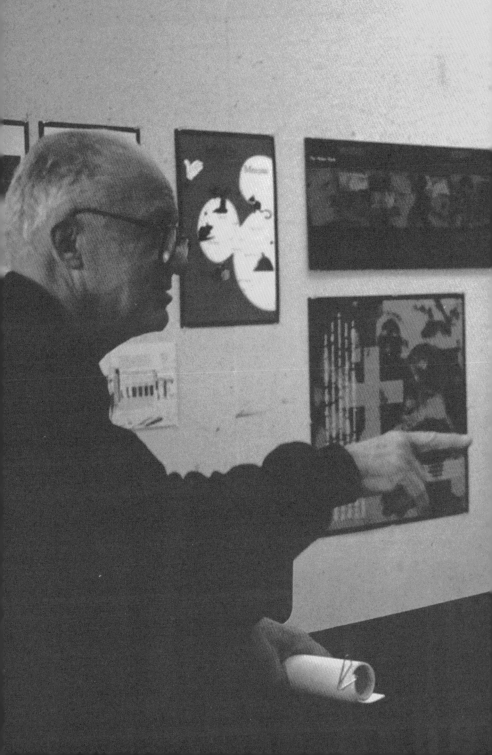

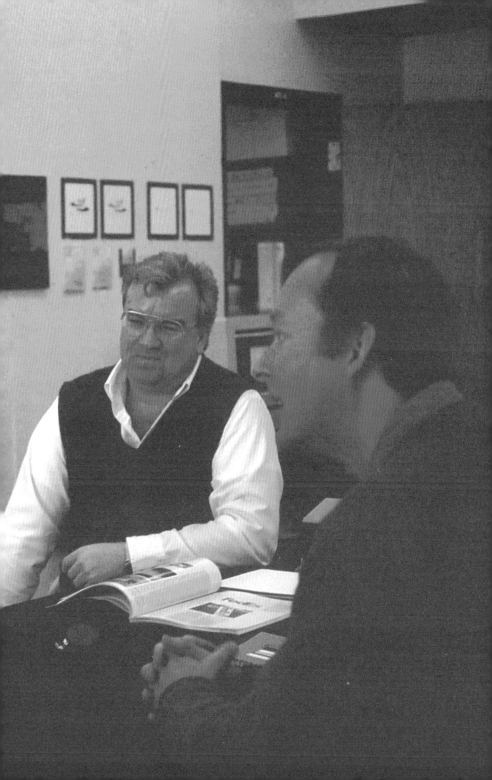

如何做設計？

"What do you do with design ?"

「我認為，重點是要了解情況。」

"I think it is important to be informed."

Pual Rand vs Students and Steve Ater

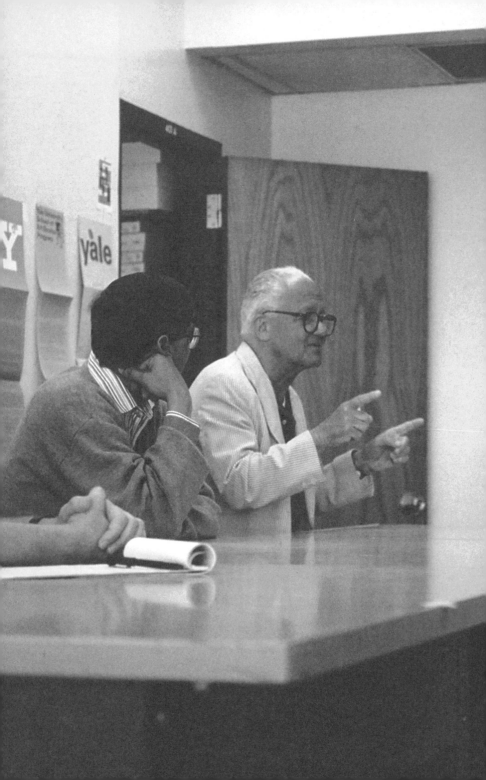

I B M

I B M

I B M

Composer Ribbon

I B M

設計的定義

蘭德　你們怎麼想設計，誰要回答？

學生　溝通能創造因果關係。

蘭德　這沒錯，但它沒任何幫助。還有誰？

學生　溝通是因果關係。

蘭德　溝通永遠是因果關係。它沒辦法幫你睡著或做別的。再試試。

學生　設計藉由巧妙的操作把你帶到某個地方。

蘭德　這個好多了。它帶你去某個地方。

學生　設計是二度平面的。

蘭德　為什麼設計必然是二度平面或三度立體的？設計有一定的形式嗎？所以，我們可以說巧妙的操作（manipulation）是設計的一部分──至少我們知道操作是一定要的。那麼，我們是在操作什麼呢──還有別的答案嗎？

學生　形式和內容。

設計是一種關係

蘭德　設計是形式和內容的操作。有了這樣的定義，表示你知道你要往哪走，你知道你正在做某件事，所以你坐下來，你開始操作。好，那操作又是什麼意思呢？你的工作是什麼呢？操作就是你經歷的過程，就是你正在做的事。

　　內容是想法，或主題。形式則是你用來處理這個想法的方法。我該怎麼處理它？該用顏色？或用黑白？大一點？小一些？三度立體好，還是二度平面好？要用時髦流行或是嚴肅的素材？要用Bodoni或Baskerville字體？

　　這些都是你要問的問題。這就是設計的操作面。在討論某個主題之前，你們必須先定義討論的內容。大多數時候，大家都只是談論設計，但沒人了解到底主題是什麼。甚至沒人想過這個問題。有些人以為，設計就是他在領帶、浴室壁紙或地毯花紋上看

到的東西。這就是一般人所理解的設計，但其實不然。那是設計過程的一部分，僅只是裝飾。大多數人就是這樣界定設計。這就是外行人對設計的定義。

　　我覺得設計是個不幸的字眼，但也沒辦法，我們就是被它纏上了。把時間拉回到前文藝復興時期，當時，身為藝術家及建築師的瓦薩利（Girogio Vasari）曾說：設計是基礎，是所有手藝、繪畫、舞蹈、雕刻、書寫的基礎──設計是所有藝術的基礎。設計是所有藝術領域裡內容和形式的操作。

　　也就是說，設計，平面設計，和繪畫裡的設計並無兩樣。如果順著這個想法推到底，你就能確定，設計和繪畫，或設計和雕刻，其實並無差別，都是一樣的。假使我們這裡有畫家的話，我肯定他們會強烈反對，但那不要緊。帶個畫家進來。你們認識哪個畫家嗎，把他帶進來。

學生　我是畫畫的，但我完全同意。

蘭德　很好，那我現在可以走囉。

學生　同樣的形式，同樣的顏色，同樣的問題。

蘭德　假使你是個差勁的畫家，那你也是個差勁的設計者。對嗎？

學生　我希望不是。

設計是一種比例

蘭德　我是說假如。好，我想我們已經了解設計是什麼了。還有另一種定義：設計是一種關係系統──繪畫也是。這裡所謂的關係，涵蓋了一個問題的所有面向，指的是你和畫布間的關係，你和美工刀、橡皮擦或繪圖筆的關係。還有設計元素之間的關係，不管是黑或白，線條或色塊。

　　設計也是一種比例系統，指的是尺度大小之間的關係。我可以這樣滔滔不絕地講上一整天，你們也可以，只要順著「關係」這個角度想下去。這類關係是沒有止境的。這正是設計很難臻於完美的原因之一。因為你做的每一項動作，都有無窮無盡的犯錯可能。設計是化繁為簡的過程。繁的部分充滿了各式各樣可怕的問題。要試著去評估

所有的問題，然後把它們變簡單，這是非常困難的工作。

畢卡索曾說，繪畫是減法的過程，我認為他指的是，你得先有東西可以消減。這就是我們會從最複雜的部分開始著手的原因之一。但最後的成品必須非常簡潔。這很困難，對任何人都一樣。這堂課到此結束！

教學的重點

史蒂夫・艾特（Steve Ater，亞利桑那州立大學前平面設計副教授）　我想問的其中一個問題是，對我們這些在大學或高中教授平面設計的人來說，哪些是我們最該研究的？而我們學習的重點又是什麼？

蘭德　我認為，重點是要了解情況。重點是要知道你在做什麼。重點是要界定和有能力界定你的主題。重點是知道，就你的情況而言，平面設計的歷史和藝術的歷史，那是同樣的歷史。下面這個重點可能有一點點偏離。重點是認識美學，也就是形式和內容的研究，我們也把美學納入設計。美學和設計是同樣的東西。美學是設計的研究，是關係的研究，是非常複雜的。

我總是建議大家讀書；很少人想讀書。尤其如果你讀的是杜威的《藝術即經驗》。就算你已經從圖書館把書借出來了，通常讀了一行之後，你就會把書放下，完全忘了這件事。如果你實在讀不下這本，不妨試試畢士利（Monroe Beardsley）的《美學：藝術批評學的問題》（*Aesthetics: Problems in the Philosophy of Criticism, 1958*），大約兩百頁左右。還有幾本篇幅更長的。例如：黑格爾的《美學》（*Aesthetics: Lectures on Fine Art, ca. 1820*），超過一千頁。但我真的認為，除非讀過《藝術即經驗》，否則不算唸過設計。我警告你們，你們很可能會讀了第一句就把書放下。但讀完全書的人，一定會充滿感激。我回答了你的問題嗎？

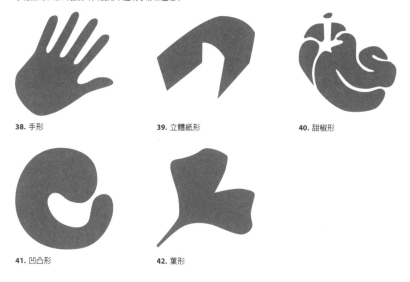

38. 手形 **39.** 立體紙形 **40.** 甜椒形

41. 凹凸形 **42.** 葉形

電腦與設計初學者

艾特 如果我們打算開始學設計，哪一類事情是初學者應該學的？重點是什麼？他們應該用百利金顏料這類東西？還有裁切色紙嗎？（Figures 38-42）

蘭德 當然，那是絕對要的。運用雙手非常重要，那正是你和母牛以及電腦操作員不同的地方。我不想讓你們以為我反對電腦，因為我剛完成一本書，大約有兩百頁，每一頁都是在電腦上做出來的，但不是我自己做的。電腦作業是由某個懂電腦的人做的。我太老了，做不了這種工作。每次我開個頭，你們就得做這做那。

當耶魯大學最初引進電腦時，我認為那是個大災難。並不是因為我反對電腦。我沒有。我認為電腦是一種令人驚訝到難以置信的機器。但是它本身的性質，那種誘人的特質，正好就是它的害處所在。尤其是對那些必須學習設計基礎的初學者而言。如果

你必須讀杜威又必須在電腦上工作，那問題就更麻煩了。你得決定哪個比較重要。如果你決定電腦比較重要，而你恰好又是個一級棒的電腦操作員的話，那你大概會在某家廣告公司的電腦前度過你的一生。因為你的技術會與日俱進。你對老闆越來越有用，所以你永遠沒機會做設計。

有一個從羅德島設計學院畢業的學生，他幫我工作，在電腦上把我的書製作完成。於是我幫他找了份工作，在紐約一家非常大的廣告公司，是那種他打算做到老死的工作。他當初來我這裡是要做設計的。所以，我認為，正確思考電腦的角色，然後把它擺在正確的位置上，是一件非常重要的事情。

你會用電腦，會操作所有系統，會Quark和其他所有軟體，這和你身為設計師，了解自己正在做什麼這個問題比起來，根本微不足道。因為電腦沒辦法教你如何當一個設計師。根本不可能！你們知道，打字機發明之後，它最偉大的成就，就是摧毀了手寫字。如果你們看過打字機出現之前的手寫稿，你們就會明白我在說什麼。

我認為，雖然我不是預言家諾斯特拉達穆斯（Nostradamus）[5]，但我認為，因為電腦的出現，某種類似的命運也將發生在藝術這個領域。我認為這種關係是有害的。有可能我想錯了，但我的確這麼想。

發想創意的過程

學生　我們談到過程——也就是我們設計的方式。

蘭德　這和設計的定義無關，但是你或其他人在創意領域裡是怎麼工作的？華勒斯（Graham Wallas）是個絕頂聰明的人，他在《思想的方法》（Art of Thought, 1926）這本書裡，發明了一套如何構思想法的見解。先調查問題的所有面向，做出粗略或精細的概要，然後忘了那個問題，總之把它拋到腦後就對了。這是思考過程的第一階段，稱為準備期（preparation）。

第二階段是醞釀期（incubation）。把問題忘掉，讓它醞釀。讓它在你心裡慢慢熬煮。這可不是我發明的。這是某個非常聰明的傢伙，他發現事情就是這樣運作的。我

[5] 原註：諾斯特拉達穆斯（1503-1566）：法國醫生兼占星家，1555年發表了著名的《預言詩》（Les Propheties），被稱為文藝復興時代最偉大的預言家，雖然他的預言很多是錯的。

UCLA
Extension
Winter
Quarter
begins
January 6
1990

知道他說的是對的，因為我就是這樣想事情的。假使我要做某件事，我會先發出各種疑問，然後把它們拋到腦後，隔一個禮拜或隔個一天再回來想，然後就會有些念頭出現。所以，醞釀期非常重要，忘個一星期，或忘個一天，或隨便多久。你給它時間，你就能做出決定。

第三個階段是豁朗期（illumination），問題整個浮現。你知道，你等了一個禮拜，然後突然之間，靈光一閃。你有了想法。這時，你要立刻把想法記下來，看看它是否符合你可能採取的行動。等你全部設想完畢，你要仔細觀察，進行評估。評估它可不可行？大家會不會接受？或你滿不滿意？

這就是設計的過程，或說，創意的過程。從問題開始，忘了問題，讓問題自己浮現或讓解決方案自己浮現，然後重新加以評估。這就是你們未來一直要做的事。
（Figure 43）

完美的設計

學生　所以，在你做設計的時候，答案不是「砰」一聲，突然就蹦出來的？

蘭德　嗯，有時的確如此，如果你運氣夠好的話。不過這種情形很罕見。有時，你以為是這樣。我是說，你以為你有了一個超棒的想法，但它其實沒那麼棒。不過，這就是過程。如果你有才華又夠誠實，仔細觀察之後，你就會說，這是個垃圾，忘了吧，然後從頭重新來過一遍。每次都是這樣，每個案子你總是得一做再做；通常我都得重做個十來次，才能完成一件案子。很氣人，對吧？但事情就是這樣，這方面我可是經驗豐富。

學生　這樣的過程——你認為這樣的過程有可能做出完美的設計嗎？

蘭德　我想如果你是上帝，就有可能。不，那是不可能的事，因為，如果設計是一整套關係系統，那麼，其中的每一道關係都必須是完美的。這怎麼可能？那個綠色也許太亮了或太暗了。那個灰色也許刷太白了。誰知道呢？也許綠色太多或灰色太少，或等等等等。也許米開朗基羅應該讓上帝的手指這樣比，或比到這裡，這樣也許會更好。誰知道呢？

蘭德的著作《設計的形式和混亂》　　**44**

學生　所以，除非你是上帝，否則不可能有完美的設計。你是不是認為，設計是永遠不可能盡善盡美的？

蘭德　嗯，我恐怕得說，我對前景不是太樂觀。我想，事情恐怕就是這樣。在設計付印之前，我總是會改個不停，包括我的書在內。（Figure 44）

學生　你認為，在設計工作中很難找到滿足嗎？

蘭德　喔，不！當然不是。我認為情況剛好相反。當你把問題解決時，你會覺得置身天堂。你可能過沒多就會改變心意，但你已經有過置身天堂的感覺。這種感覺沒必要持續太久。你能想出另一份工作，會帶給你這樣的滿足感嗎？解決問題的滿足感真是大得超乎想像啊！

　　就是因為這樣，你必須了解你在做什麼，你必須知道什麼時候問題出現了。如果你不知道自己在做什麼，你怎麼知道是不是碰到問題了？你看著它，你不喜歡，但你知道有些地方出錯了，像是比例、反差、紋理，等等。於是你一一檢查。找到了，就是這裡！我不喜歡這個比例。這裡太大了，這裡太小了。

解決設計的方法

學生　那麼，問題有辦法解決嗎？

蘭德　你的意思是說，想法有了，但形式無法決定？喔，當然，這是最常見的情況。

艾特　我們有個案例在你前面。

蘭德　對你班上的孩子來說，FedEx的商標是個很好的問題。你可以怎樣改善這個商標？從頭開始。你們認為這個商標完美嗎？哪裡不對？你們知道哪裡不對嗎？把這些風格混在一起，那很可笑。不要混用字體。那很蠢。那是風格主義，時髦的玩意兒，因為別人做了所以你們也跟著做。那是唯一的理由。

　　在我們這行，有種暗中危害的東西，叫做「混飯吃」。我們有一堆工作室，養了一大群員工，他們沒事可做，為了讓自己看起來很忙，所以不停給案子擦脂抹粉。他們會做的，就是去批評其他設計公司，或是寫信給客戶。他們和我之前的客戶接觸，試圖說服他們改變原本的設計。這種事情我碰過好幾次。

　　有家設計公司想重做美國廣播公司（ABC）的商標，原因就只是想找點事做，讓公司看起來很忙。（我沒想到會捲入這件事。）他們調查了美國廣播公司、國家廣播公司（NBC）和哥倫比亞廣播公司（CBS）這三、四家大廣播公司，然後發現，美國廣播公司的商標裡面沒有任何有活力的東西。沒有小雞，沒有大鴨，沒有眼睛，是個無精打采的單調商標。

　　如果你們根據這些慣例，大概會決定在裡面擺個有生命的東西，一條蛇或一隻兔子等等。最後，這家公司賣給了某個大集團。客戶很擔心；找了一大票設計師重新設計新商標。這是真的，不知道為什麼（我從頭到尾沒看到他們究竟做出了什麼），但這些設計師全被否決了。於是有個廣告公司的傢伙說，嗯，為什麼不去藝術學校找人才設計呢，你們知道，比方說這裡（亞利桑那州立大學）？也許會有些天才在那裡閒盪，你們知道的，像是莫札特，或海頓，或貝多芬。也許這是個做法。

　　嗯，他們確實去找了，但除了垃圾之外，什麼也沒找到。最後，他們決定針對我之前設計的ABC商標進行市場調查；調查結果讓這家公司極度滿意，因為這個商標的辨識度極高，將近百分之百。他們立刻停止市場調查和重新設計的工作。這就是今天

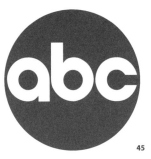

45

蘭德1962年為美國廣播公司設計的商標

依然你們可以看到我在1962年設計的ABC商標的原因，如果不把他們最近的胡搞算進去的話。他們把字體改細，毀了我的圖，但它依然是ABC。這就是我們這行會發生的事。（Figure 45）

商標設計的思考術

現在，FedEx的問題還沒解決──這個商標哪裡有錯？我想，你們應該把這題當成指定作業。我的意思是，哪裡有錯？誰要回答？

學生　他們試圖把文字編排弄得太……

蘭德　我想那是最不重要的一點。我認為它夠清楚了。那不重要。哪裡有錯，是心理感受上的，或美學上的？它的設計如何？當你要設計一個商標時，你會做哪些基本工作？這裡有一堆字母等著你去處理。你必須做的第一件事是什麼？

學生　尋找字母與字母之間的關係？

蘭德　嗯，這是你永遠要做的事，但除此之外，你還要做什麼？假使你要設計的名字很長，像是Tchaikovsky（柴可夫斯基），那麼，你要做的第一件事是什麼？你會使用縮寫。嗯，他們就是這樣做的，但這通常不是解決方案，因為客戶並不希望他的名字被縮寫。這問題很簡單，很簡單，很簡單，很簡單，趕快，誰要回答。

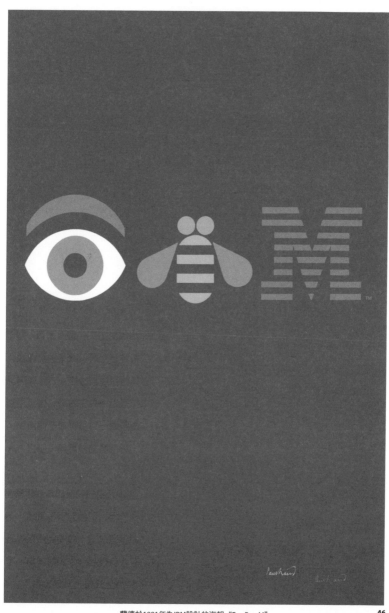

蘭德於1981年為IBM設計的海報 "Eye Bee M"

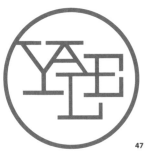

47

蘭德為耶魯大學設計的商標

學生　讓名字緊貼在一起。

蘭德　你怎麼讓它貼在一起？

學生　用行間。

蘭德　行間？行間是橫向的，不是縱向的。把字壓扁或拉長。正確！你把字母壓扁或
拉長。那是你要做的第一件事。我的意思是，這不只是縮小面積的問題，但這的確很
實用，因為這樣就可以把商標放進很小的空間裡，對商標來說，這永遠是一個大問
題。設計商標的時候，你不能從「多大」的角度去思考，而要從「多小」去考量，要
小到3/16英寸。那是設計商標的物理程序。

　　也就是說，形狀越寬，就越難減縮。不只這樣，還有拉長的問題──當你把字拉長
時，你要做什麼？只講美學。你在美學上要怎麼做？還有什麼？你改變比例；你把它
做成一個簡單的物件，某種麻雀雖小五臟俱全的東西。比方說，錢幣就是根據這樣的
設計概念，你們懂嗎？一個圓形的小東西。你要做的是讓它更加顯眼。東西散開反而
看不到。它有物質上的呈現。但它沒有美學上的呈現，你不全神灌注，就看不到紅
心。（Figures 46, 47）

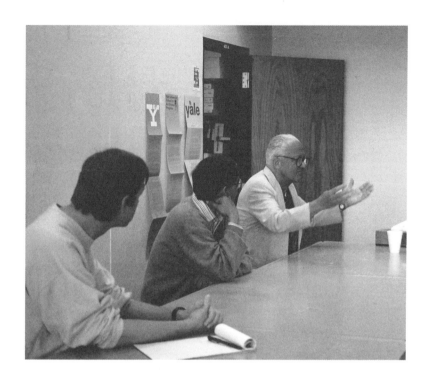

設計過程的第一要務

學生　讓它變得更親密。

蘭德　對，完全正確。你必須用這樣的方式去思考這些問題——而不是思考設計。設計是你的思維產物。問題的解決方法會在一秒鐘突然浮現。但在這之前，你必須專注在這些想法上，你要做地毯式的思考，因為你正在搜索。你在感受。你在尋找某樣東西。你不知道你在做什麼。你迷路了。你被困在迷宮裡。所以，思考是設計過程中的第一要務。

　　現在有些人很有本事，看東西只要看個一分鐘就可以搞清楚。我做事情也很快，但我現在要處理的問題是過程——是我要怎麼做，而不是我要做什麼。

　　比方說，FedEx商標裡的那個箭頭是個很棒的想法，但因為它變成了背景的一部分，所以你們可能根本就沒發現。會這樣，是因為沒注意到圖底關係。就這個案例而

言，最簡單的做法，顯然就是把箭頭做成藍色，只要改成藍色就可以了。我無法想像，當初那位設計者，不管是誰，怎麼沒試著這樣做。我真的無法想像，但它就是發生了──人們常常會避開最明顯的事情。

你們知道，歌德曾經說過一句話，大意是我們看不到近在眼前的東西。這是真的。當你出現某個想法時，你常會納悶，為什麼不是昨天而是今天想到的。昨天你就是想不到。嗯，講了這麼多，我想你們應該了解，想法並不是隨隨便便就會出現。好的想法尤其難得，而如何將好的想法付諸執行，同樣是一件困難的事。所以，你們真是給自己找了一份麻煩的工作。

設計時的兩難

學生　你認為哪一個最困難，是得到想法，還是放下想法？

蘭德　兩個都有可能，要看問題是什麼。有時，如果走好運的話，你會拿到一組很容易詮釋的字母，三兩下就完成了。如果運氣不好，你也可能拿到一個全部由直線構成的文字。這種文字極難處理，除非把文字本身變成構想的主題。你說，它全是直線，我需要一些圓形，於是你把大小寫一起混用。因為小寫字母的圓形筆劃比大寫字母多。問題永遠是從主題衍生出來；而解決方案則總是藏在問題的某個角落，你知道的，就在某個地方，你得去把它找出來。

新舊與好壞

艾特　另一個問題。隨著時代演進，今天我們面臨了各式各樣的新問題，這些問題和你初做設計時碰到的問題截然不同。我們該怎麼解決這些問題呢？

蘭德　我不認為問題有何不同。如果你說的是社會問題，或教學問題，那就另當別論。但設計問題並沒有什麼差別。它們永遠是困難的。好設計依然是好設計，不論它是什麼時候做的。我可以舉出一些二十世紀初設計的商標，它們看起來就和昨天設計

的沒兩樣。為什麼會這樣？**設計沒有過時的問題**。設計是舉世共通、歷久彌新的，一個好的設計。

你能想像嗎，倘若好設計真的必須不斷改變，我們會變得多可憐。倘若真是這樣，每次你去到某個國家，看到所有的舊建築，你就會想把它們全部剷平。就是這樣，因為你期待它們每天都是新的。這是個愚蠢又荒謬的想法——「新」只是一種特質，和任何東西都不相干。你們不必為「新」傷腦筋，你們只要擔心這件東西是好是壞，不必擔心它夠不夠新。誰管它是不是新的？

電腦的好與壞

學生　如果一名專業設計者選擇不使用電腦，會不會有問題？

蘭德　我不認為有什麼問題。我想，對現在剛開始學設計的學生而言，那的確是個問題。我的意思是，突然間，你們就得面對這些機械問題——實在是有點太多了。學設計時，你們要的是清晰的頭腦和清晰的思路，不能隨著電腦團團轉。

不幸的是，你們必須如此，因為事情就是這樣，我的意思是，不這樣你們就找不到工作。這是我們過去沒有的問題。我們不必知道怎麼操作自動鑄造排字機（Linotype），也不必自己把東西印出來——那些工作全都交給別人。現在你還是可以把它交給別人，讓別人去用電腦工作，但如果你不做，很不幸地，你就會找不到工作。

你們還很年輕，有能力消化這些；我太老了，這些玩意兒我真的沒辦法。我太太和我努力試過幾次，我們也有最好的設備，但就是沒興趣。總是才一開始就立刻放棄，真是見鬼了（大笑），尤其是當有人可以幫我做這件事的時候，我更是馬上就打退堂鼓。我沒那麼鐵齒，說我永遠不打算學，不過至少到目前為止，我還是能躲就躲。

不要弄錯我的意思。我認為電腦是一種神奇的設備。但我認為電腦和創意工作完全無關。你不會因為有了電腦就變成創意天才。事實上，相反的機率還比較高。你可能只會變成電腦操作員。不過電腦的速度和效率確實是沒得比。從前，一張廣告樣稿是由字體、插圖、顏色、直接影印和彩色印刷所構成。你能想像那得花多久時間，還有

多少錢？現在你們半天就可以完成的工作，以前得花上兩個禮拜，整整兩個禮拜。但現在這種做法也有問題，它沒給你沉思的時間。你沒時間坐下來思考，它不斷踢著你的屁股走。你知道它一直在踢你。你沒辦法停下來思考，因為它真是該死地快。（Figure 48）

　　因為電腦的關係，我必須重新改寫我的書大概七十五次吧。你們知道的，讓我們修一下這個，我們把它修一下，然後我們回去，我正在做另一個，我們修一下那個——就這樣來來回回沒完沒了。但是，假使沒有電腦這麼方便的設備，你的做法就會不同。我認為這是最大的差異，也是電腦的缺點之一。它實在是太快了。當然，這也是它的優點。所以，你們該怎麼做？別問我。

如何與客戶溝通

學生　如果客戶想干涉創意決定，但他本身又沒有任何設計知識，你會怎麼應付？

蘭德　這是個棘手的問題，因為關鍵在於你有多好，首先，你究竟是對是錯。我的意思是，假如你是錯的，那你根本沒東西可堅持。所以，這是個無法回答的問題。或者，你有一個非常聰明的客戶，而且他是對的——這很罕見，但還是有可能。

　　讓我想想。這事實上不太可能，但若真的發生了，你也無法和他爭辯不休。比方說，NeXT的賈伯斯（Steve Jobs）是個非常難纏的客戶。如果他不喜歡某樣東西，而你拿給他，他會說：「糟透了。」沒得討論。但另一方面，我想，在我幫他設計商標時，我真是夠幸運的。看了我的簡報之後，他站了起來，我們全都坐在他家地上，你們知道的，好萊塢風格，壁爐燃燒著熊熊火燄，但外頭卻熱得像地獄。〔大笑〕他站起來，看著我說道：「我可以抱你嗎。」客戶與設計師之間的衝突，就這樣解決了。

　　我們不只是設計師，我們還得處理客戶，用政治的、社會的和美學的手段——這是個大難題。假如你確信你是對的，嗯，這就是某種答案。對你來說，答案只有一個，要嘛接受，要嘛拉倒。這是唯一的答案，正是！還有別的嗎？我是說，假使你確信你是對的，那你只能自求多福囉，那就是你能做的，這意味著，你大概會丟了工作。

如果是自由接案，那沒什麼問題，那傢伙不喜歡你的設計，你說聲遺憾就可以走人。不過要確定他已經付錢了。（大笑）要確定不管你做了什麼，都要拿到錢，因為他可能不喜歡你做的東西，哪怕你已經做得無懈可擊，這樣並不公平。我想，你們這些傢伙已經從我這顆硬梆梆的腦袋裡擠出夠多血了（哈）。

第一份設計工作

艾特　再一個問題就好。

蘭德　再一個問題。永遠都有再一個問題。

艾特　他們要怎樣才能為你工作，做個設計師？

蘭德　嗯，為我工作是最糟的，因為你永遠也不會有機會做任何設計。我甚至會告訴我的助理——如果我有的話——永遠別給我建議，想都別想。如果你有什麼偉大的想法，回家去把它們做出來，但千萬別秀給我看。這是有原因的。許多工作室雇用了一大票設計師，他們的作品沒辦法為他們累積名聲，因為名聲都記在首席設計師頭上。我不做這種事。在我的工作室，你只需要聽命行事，你們知道的，就刻字或打電腦或割紙或其他瑣事。沒有設計可做。

　　假使我有一家廣告公司而你們在裡面做設計，我會讓你們累積自己的名聲。因為我認為不那樣實在太糟糕了。不過，在你們找工作的時候，如果你們願意學習，我想，你們得放棄這些奢侈的待遇。因為我確實幫一位設計師工作過，我從他那裡學到很多，儘管我的作品掛的是他的名字。事情就是這樣，OK。

　　非常感謝你們。不要再丟石頭了，拜託。

Thoughts on Paul Rand 設計師論蘭德

Philip Burton
Jessica Helfand
Steff Geissbuhler
Gordon Salchow
Armin Hofmann

"It was this, more than anything, I learned from him: how to really look- deeply, ruthlessly penetratingly- and see."

Jessica Helfand

菲力・波頓
潔西卡・荷芬
史戴夫・蓋斯柏勒
戈登・薩喬
阿敏・霍夫曼

「我從他那裡學到最寶貴的東西，就是如何全面觀察，徹底領會──
　　深入地看，無情地看，敏銳地看。」──潔西卡・荷芬

菲力・波頓（Philip Burton）

· 加州大學爾灣分校（UCI）藝術設計學院平面設計教授。

· 曾任教於休士頓、萊斯和耶魯大學。

· 1975-1996年間，是耶魯大學平面設計暑期研習計畫的核心教師之一。

有人曾經請我形容一下保羅・蘭德，我選了慈悲（compassionate）一詞。我的評語遭到質疑。因為這和素以壞脾氣聞名的保羅・蘭德，怎麼可能是同一個人呢？但他真的是個慈悲之人。

保羅在1955年加入我們，成為耶魯大學研究生平面設計專案的教師。他總說，他沒想過他會是個好老師。凡是被他教過的學生，我很懷疑有哪個人會不記得那些讓他們喜愛並持續啟發他們至今的蘭德故事。他們必須承認，若是沒有蘭德這位老師，他們就不會是今天的模樣。

保羅總是在秋季課程的禮拜五早上授課。每個禮拜的程序都一樣。會議室的桌子上備好了夾式工作燈，十幾枝剛削好的銳利鉛筆和一疊白色證券紙。秋季課程一開始，每位學生都必須提出他或她的作品集。保羅會仔細審閱，明確指出需要注意的地方，然後滔滔不絕地說出一大串改進的做法。

隨著課程進行，學生必須繳交一份編排企劃，編排的文本選自歐贊方（Amadée Ozenfant）和柯比意（Le Corbusier）合寫的〈論造型〉（*Sur la Plastique,* 1925），或是保羅自己的〈設計與玩直覺〉（*Design and Play Instinct,* 1965）。學生再次聚集到會議室，展示他們的成品。保羅會仔細思考，移動已經編排成形的文字塊。課堂結束之前，總會有兩、三名，有時甚至是四名學生圍著會議桌，秀出他們的製作步驟。保羅就編排構成提出調整，改善作品的流暢度，做為學生日後設計的參考。課堂結束後，通常是到茉莉小館（Mory's）享用冰涼的馬德里番茄牛肉湯，火雞三明治和Jell-O果凍。

1977年，設計師阿敏·霍夫曼邀請保羅前往他在瑞士布利薩戈小村開設的暑期研習營，講學一週。小村落位於義大利邊境稍北一點，有座大湖，四周種滿了棕櫚、香蕉和竹林，倒映著終年積雪的阿爾卑斯山，這般詩情畫意的美景，對保羅卻私毫起不了作用。他去那裡是為了教學，而他卻懷疑在這麼短的時間內，到底能完成什麼？

　　課堂在當地的小學進行。因為學生放暑假，我們可以把咖啡廳當成教室，總共有十一張大桌，每張桌子坐兩名學生。保羅會拎著一張童軍椅一桌走過一桌，方便他隨時坐下來和每個學生討論他或她的作品。每次的單獨指導時間，都長到足以讓學生走上正確的軌道，還會附加上保羅豐富人生中的諸多故事，只要這些故事和當時討論的主題有關。和學生討論的時候，他總是灌注了所有心神。

　　保羅是布利薩戈計畫的核心教員之一，始終如一，直到1996年底。他很快就確信，這種方式，也就是與個別學生進行密集的互動，是平面設計的最佳教學法。他曾試圖把這種「一星期一專案」的做法移植到耶魯大學，但由於學生同時得承受學院和課外的種種要求，效果始終不彰。

　　克魯格記錄了保羅（有時還包括瑪莉安）與亞利桑那州立大學的教師和學生所進行的兩場對談，這兩場對談的內容可以讓你們確信，保羅被形容為慈悲之人，絕對是實至名歸。

潔西卡·荷芬（Jessica Helfand）

· 專欄作家和平面設計講師，設計顧問公司冬屋工作室（Winterhouse Studio）的合夥人。

· 認為平面設計是「結合了平衡與和諧、色彩與光線、層次與張力、外形與內容的視覺語言」。

著有《保羅·蘭德：美國現代主義者》（Paul Rand: American Modernist, 1998）等書。

　　我在耶魯的畢業論文是一篇討論方形歷史的長篇論述。研究班的所有老師中，只有一位花了時間讀了它，那就是保羅·蘭德。

　　「潔西卡的論文我才讀了一下，就可以作出結論，它的內容值得推薦，」他在我的書面評語中如此寫道。「不過，那本論文看起來好像是在三天之內設計好的，」他後來告訴我。「它看起來，」他直直盯著我，確定我有聽到，「像個垃圾。」

　　當然，他是對的：關於它是在三天之內設計出來的這點。（我後來才了解，這是情人眼裡出垃圾。）不過在那時，我一直期待能從我的論文指導教授那裡，得到這類直截了當的看法。「新字體的發展是我們這行的愚蠢量表！」「平面設計不是外科手術！」蘭德是個暴躁、無情、令人難以忍受的人。把優秀的標準不斷往上拉，是他的小小驕傲。他熱愛形式，痛恨市場調查，深信好設計的力量。他無法忍受笨蛋，沒法高高興興地忍受這種人。

　　每隔一段時間，我就會去他位於康乃狄克州衛斯頓的家裡走走，我們會坐在餐桌上聊天。聊天的時候，他會想到有哪些書希望我讀，他會去把它們找出來，常常會帶著一堆他最喜歡的書送我回家——有很多是關於建築、哲學、藝術，甚至是猶太文物的書。我是班上唯一的猶太女孩，當他不在學校課堂上扮演那個難纏的傢伙時，他對我就像對待孫女一樣，甚至好到讓我有罪惡感。「妳像幽靈般消失無蹤！」他在給我的一封信中這樣寫道，那時，我大概有一兩個月沒去看他。蘭德跟我的爺爺和外公一樣，一方面是個沉默寡言、謹守原則的父親，但同時又會對最輕微的挑釁發出突如其來的大笑。我帶巧克力給他。他泡茶給我喝。我們會坐上好幾個小時辯個沒完。我熱愛我們相處的每分每秒。

印象中我們談論設計的次數，遠不及我們討論生活、議論想法、談論書籍。「妳靠觀察學到大部分事情，」他會說，「但閱讀讓妳理解。閱讀讓妳自由。」有一次，他抱怨起他想指定給學生閱讀的一篇文章，就是歐贊方和柯比意1925年合寫的那篇〈論造型〉，他認為當時通用的譯本有很多錯誤。他知道我是在法國長大的，就請我幫他弄一個更好的譯本，我遵命做了。他的法文不錯，可以看出我的翻譯，至少就他的需求而言，是個比較好的版本。

　　不是因為我是個更好的譯者，而是因為在他的指導之下，我已經變成一個更具觀察力的設計學生。我從他那裡學到的最寶貴東西，就是如何全面觀察，徹底領會——深入地看，無情地看，敏銳地看。

　　幾年後，我結婚了，有次蘭德在費城演講時，我和丈夫比爾正好也在那裡。他那時已經八十幾歲，身體虛弱，我們安排好去接他，並在晚上演講結束後送他回旅館。我們扶他下了計程車，他停下腳步，用手摟著我，我們的身高一模一樣，他給我緊緊的一抱。然後，他嚴厲地轉向比爾。「你知道，我不確定你現在是不是配得上她，」他厲聲地說道。「但你會做到的。」我感到非常安慰，非常愉快，感謝他在很可能是我們最後一次的談話中，選擇批評我的丈夫，而不是我的論文。我依然懷念著他。

史戴夫・蓋斯柏勒（Steff Geissbuhler）

- 出生於瑞士，美國當代最傑出的平面設計師之一。
- 巴塞爾設計學院畢業，受教於魯德和霍夫曼。
- 1969年同學肯・海伯特擔任費城藝術學院平面設計系系主任時，邀請蓋斯柏勒等人一起進行課程改革，打破當時瀰漫於美國廣告圈的偏見：「我們把一整套瑞士設計哲學引進這裡，少即是多，以及字體編排、色彩和圖畫的重要性。」
- 除教學外，蓋斯柏勒還設計了許多精采海報，並為許多知名企業設計識別商標，包括NBC公司的孔雀標誌，美國國家公共廣播電台（NPR）的紅黑藍標誌以及時代華納公司（Time Warner）的眼睛和耳朵標誌等等。

保羅，魔鬼代言人

　　約莫在1969年的時候，費城當地的廣告界質疑由肯・海伯特（Ken Hiebert）、阿維・費達斯（Ave Pildas）、凱斯・戈達爾（Keith Godard）和我所組成的這群教員在費城藝術學院的教學法，他們威脅要撤回他們對學院的財政資助，挑選一群設計師來調查我們的課程。他們挑選的陪審團成員包括威爾・伯丁（Will Burtin）[6]，保羅・蘭德和阿敏・霍夫曼。

　　在長達一星期的調查中，是由蘭德主導提問並扮演審判官的角色。我們很快就理解到，其他陪審員並不打算說太多，而我們也無法和霍夫曼接觸，我們認為他應該會支持我們。保羅非常強悍，他指責我想當個普普藝術家，因為我給學生指定作業，要他們在現成物（鞋子、玩具等等）上畫畫，看看他們是否可以利用顏色和形式來改變或顛覆該物件。（蘭德極度輕蔑普普藝術，從不承認它是藝術史或設計史的一部分。）他還認為，以我的年紀根本和教學扯不上關係。那年我二十七歲。每天晚上我都做好了打包回瑞士的準備。

　　那個週末，委員會離開前往紐約，向學院及廣告界提出他們的報告，裡面包括全體教員、課程、教學法和整個系所的記錄。我們得到A+，他們完全支持我們所做的每一件事。保羅扮演的魔鬼代言人實在太成功了，他讓我們承受烈火煎熬，以測試我們的信念。在那之後不久，我竟開始在愛爾廣告公司（N. W. Ayer）[7]當顧問，事情的轉變真是出人意外！

保羅，全知的上帝

　　許多年後，我以Chermayeff & Geismar公司合夥人的身分，為IBM 590設計招牌，那是IBM位於曼哈頓的新大樓，也是曼哈頓唯一的一棟IBM大樓，就在第五十七街和麥迪森大道交叉口（該棟建築於1983年由建築師愛德華・巴恩斯[Edward Larrabee Barnes]設計）。我以蘭德的IBM商標做為設計基礎，把條紋狀的IBM字體鑿進入口另一側的花崗岩，然後將數字590放在IBM裡面。我根據平常的做法仔細測量面積，並在我認為適當的位置上，貼了一張原寸藍圖。

　　隔天，我接獲通知，有人移動了草圖。我跑回去，重新把草圖貼在昨天的位置上。同樣的事情隔天再次上演。儘管建築師信誓旦旦地跟我保證，這和蘭德無關，但我心存懷疑。我打電話給保羅，他說：「我正在想，你到底還要多久才會打給我。」他同意我的設計；他只是不希望任何人在得到他的同意之前，對他的商標做任何更動或增添。幾年後，保羅邀請伊文（Evan）、湯姆（Tom）和我到阿蒙克市（Armonl）的IBM總部，回顧世界各地的IBM圖案。

　　我很喜歡保羅・蘭德，也很尊敬他。他得到客戶的關心與推崇。他是無法企及的典範，被比方說IBM、西屋和康明斯（Cummins）奉為國王。大家都很怕他。他從不妥協，絕不搖擺。他只提出一個解決方案——接受或拉倒。他也是其他設計師最難纏的批評者。

6 威爾・伯丁（1908-1972）：美國平面設計師，《財星》雜誌藝術總監，曾為柯達、普強製藥等公司進行設計。

7 愛爾廣告公司：美國第一家廣告公司，1869年成立於費城。De Beers享譽國際的「鑽石恆久遠」（A diamond is forever）廣告，就是該公司於1948年打造出來的。

戈登・薩喬（Gordon Salchow）

· 美國現代平面設計教育的先驅者之一，畢業於耶魯大學。

· 1968年負責創立辛辛那提大學平面設計系，對平面設計的相關教學貢獻甚大。

　　我在1963年第一次見到保羅・蘭德，並與他這三十年來的開創性生涯有所交會，那時我是他耶魯大學最天真的研究生之一。在接下來的幾十年中，我越來越了解他，也開始習慣直呼其名，他那令人尊崇的地位和名望，初認識時讓人怯步不敢輕易放肆。不論在教室內或教室外，他都是個直接、坦率、充滿洞見的人。他那傲人出眾的才華加上令人耳目一新的戲謔感，在他的作品中滋養出自由奔放的清澈與創意。他的簡潔評論，詩意而複雜。他的對話則往往會形成一股穿透的力量，拉高我們的視野。

　　1968年我轉到辛辛那提大學，開了一門平面設計的新課程，我隨即邀請保羅擔任客座教師。他接受邀請，並和我的學生與同事進行了好幾學期深具啟發性的熱烈爭辯。我尤其記得，他造訪我家公寓那次。那時，身為一名快速竄紅的系主任，我有點沾沾自喜，我和妻子凱蒂剛花錢買了一些全新的仿丹麥式柚木家具。保羅坐下之後，非但沒有親切和藹地接受我們的殷勤款待，反而毫不留情地批評起我們那些家具的比例很醜，做工粗糙。但事實上，那正是他能為我們所做，最親切和藹的付出。那是一堂非常重要的、關於設計的研究課程，它強化了我的理解、我對未來的標準，以及我對保羅的尊敬。他輕輕地推了我一把，讓我確信，卓越的生活方式，是成為一名優秀設計者或教育者不可或缺的條件。我們的生活方式反映了我們對自己的真實理解，並鼓勵我們關心我們的所作所為。

我最後一次碰到蘭德，正巧是他去世那年。他和妻子瑪莉安在辛辛那提為藝術指導俱樂部（Art Directors' Club）發表演講。凱蒂和我與他們共度了一個美好午後。我們開車轉了一下，吃了午餐，接著瑪莉安和保羅到我家小坐。他稱讚我們的房子和擺設；我們有種得到平反的感覺，因為我知道他說不出膚淺的讚美。那天，我利用這個機會告訴他，我深信，他的藝術才華、他的影響力，以及他在歷史上的地位，絕對可以和我們這個時代最偉大的建築師、作家、藝術家和音樂家媲美。他轉過來握著我的手，但，僅此一次，他似乎說不出任何話。

　　我很幸運能成為他的學生，很驕傲能認識他。他毫無疑問地是一位稀有的知識分子和創意天才，他那驚人的成就豐富了人類的遺產，並為每個人的生活注入了靈感與質地。

阿敏・霍夫曼（Armin Hofmann）

- 瑞士知名平面設計師和教學者。
- 1947年開始在巴塞爾設計學院教授版面編排原則，與魯德（Emil Ruder）共同為該學系奠下基礎，他也是所謂「瑞士國際主義風格」的領導人物。
- 霍夫曼以海報設計享譽世界，強調動態平衡與低調簡約的美學，字體與顏色的使用都很精簡。
- 著有《平面設計手冊》（*Graphic Design Manual*, 1965）等書。

保羅・蘭德在耶魯大學藝術學院以及瑞士布利薩戈暑期學校教了四十年。他透過與學生面對面的親密工作，自然而然地傳遞他的知識，處理當前在視覺溝通上碰到的種種問題。保羅總是藉由實例闡述他的見解，讓其他人得以洞悉他的做法。

我第一次碰到蘭德，是1956年在雷斯特・畢歐（Lester Beall）[8]的工作室。接下來因為我們同在耶魯大學教書，而維持了長達三十年的連續接觸。這讓我們有機會討論各種教學問題，以及我們所教授的各種新技術的成果。

這種專業和教育上的緊密連結，也和布利薩戈暑期學校有關，保羅在那裡負責一個星期的課程，長達二十餘年。蘭德的「視覺語義課」（Visual Semantic project）非常密集，讀起來相當吃力，在學生眼中，是為期五週的研習高潮。

我們之間同時既身為人類又是專業工作者的合作關係，對做為教師和設計者的我而言，始終是最寶貴的經驗之一。

[8] 威雷斯特・畢歐（1903-1969）：美國平面設計師，是推動現代主義平面設計的重要先驅之一。

Bibliography 參考書目

「學生應該知道這些事。這是一本值得一讀的好書。」

"Students should know about these things. It is a good book to read."

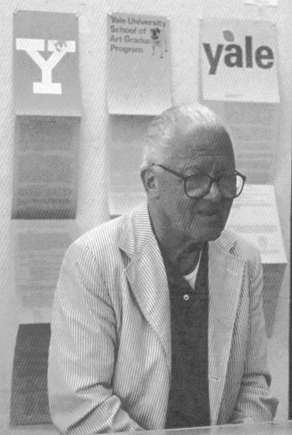

401 A

Y

Yale University
School of
Art Graduate
Program

yale

排版學 Typography

The Beinecke Rare Book and Manuscript Library.
 The First Twenty Years. New Haven, CT: Yale University Library, 1983.

Carson, David. "Influences: The Complete
 Guide to Uncovering Your Next Original Idea." *HOW Magazine,* March/April 1992.

Carter, Rob. *American Typography Today. New York:
Van Nostrand Reinhold Company,* 1989.

Carter, Rob, Ben Day, and Philip Meggs. *Typographic Design:
Form and Communication.* New York: Van Nostrand Reinhold Company, 1985.

Craig, James. *Designing with Type: A Basic Course in Typography.* New York:
 Watson-Guptill Publications, 1971.

Denman, Frank. *The Shaping of Our Alphabet.* New York:
 Alfred A. Knopf Publisher, 1955.

Felici, James. *The Complete Manual of Typography.* Berkeley, CA:
 Peachpit Press, 2003.

Frutiger, Adrian. *Type Sign Symbol.* Zürich, Switzerland:
 ABC Verlag, 1980.

Gerstner, Karl. *Compendium for Literates:
 A System of Writing.* Cambridge, MA: MIT Press, 1974.

Gill, Eric. *An Essay on Typography.* Boston, MA:
 David R. Godine, Publisher, 1988. First published 1931 by Sheed & Ward.

Goudy, Frederic W. *The Alphabet and Elements of Lettering.* New York:
 Dover Publications, Inc., 1963. First published 1918 by Frederic W. Goudy.

Hurlburt, Allen. *Layout: The Design of the Printed Page.* New York:
 Watson-Guptill Publications, 1977.

Kane, John. *A Type Primer.* New York:
 Prentice Hall, Inc., 2003.

Kelly, Rob Roy. *American Wood Type: 1828-1900.* New York:
 Da Capo Press, 1977.

Kunz, Willi. *Typography: Macro-and Microaesthetics.*
 Basel, Switzerland: Verlag Niggli AG, 1998.

Lawson, Alexander. *Printing Types:
 An Introduction.* Boston: Beacon Press, 1971.

Lewis, John. *Typography: Basic Principles.* New York:
Reinhold Publishing Corporation, 1964.

McLean, Ruari. *Jan Tschichold: Typographer.*
London: Lund Humphries, 1975.

———. *The Thames and Hudson manual of Typography.* London:
Thames and Hudson Ltd., 1980.

Meyer, Hs. Ed. *The Development of Writing.* Zürich, Switzerland:
Graphis Press Zürich, 1968.

Morison, Stanley. *A Tally of Types.* Cambridge:
Cambridge University Press, 1973.

Ogg, Oscar. *The 26 Letters.* New York:
The Thomas Y. Crowell Company, 1948.

Ruder, Emil. *Typography.* New York:
Hastings House Publishers, Inc., 1981.

Rüegg, Ruedi. *Basic Typography: Design with Letters.* New York:
Van Nostrand Reinhold Company, 1989.

Smith, Dan. *Graphic Arts ABC.* Chicago:
A. Kroch & Son, Publishers, 1945.

Spencer, Herbert. *Pioneers of Modern Typography.* Cambridge, MA:
MIT Press, 1983. First published 1969 by Lund Humphries Publishers Ltd.

Tufte, Edward R. *Envisioning Information.* Cheshire, CT: Graphics Press, 1990.

———. *The Visual Display of Quantitative Information.* Cambridge, CT:
Graphics Press, 1983.

Weingart, Wolfgang. *Projekte/Projects Volume 1,* Basel, Switerland:
Verlag Arthur Niggli AG, 1979.

———. *Schreibkunst. Schulkunst und Volkskunst in der deutschsprachigen, Schweiz 1548 bis 1980.* Zürich: Kunstgewerbemuseum der Stadt Zürich, Museum für Gestaltung, 1981.

———. *Typography: My Way to Typography.*
Basel, Switzerland: Lars Müller Publishers, 2000.

平面設計 Graphic Design

Ades, Dawn. *The 20th-Century Poster: Design of the Avant-Garde.* New York: Abbeville Press Publishers, 1984.

Albers, Joseph. *Despite Straight Lines.* Cambridge, MA: MIT Press, 1977.

Arx, Peter von. *Film Design.* New York: Van Nostrand Reinhold Company, 1983.

Bernstein, Roslyn, and Virginia Smith, eds. *Artograph #6 / Paul Rand.* New York: Baruch College / CUNY, 1987.

Biesele, Igildo G. *Experiment Design.* Zürich, Switerland: ABC Verlag, 1986.

——. *Graphic Design Education.* Zürich, Switerland: ABC Verlag, 1981.

Brockman, Cohen, Arthur A. *Herbert Bayer: The Complete Work.* Cambridge, MA: MIT Press, 1984.

Friedman, *Dan. Dan Friedman: Radical Modernism.* New Haven and London: Yale University Press, 1994.

Grear, Malcolm. *Inside/Outside: From the Basics to the Practice of Design.* New York: Van Nostrand Reinhold Company, 1993.

Greiman, April. *Hybrid Imagery: The Fusion of Technology and Graphic Design.* New York: Watson-Guptill Publications, 1990.

Haworth-Booth, Mark. *McKnight Kauffer: A Designer and His Public.* London: Balding and Mansell, 1979.

Hauert, Kurt. *Umsetzungen/Translations.* Basel, Switzerland: Werner Moser/Schule für Gestaltung, 1989.

Heller, Steven, and Louise Fili. *Dutch Modern Graphic Design from De Stijl to Deco.* San Francisco: Chronicle Books, 1994.

Heller, Steven. *Paul Rand.* London: Phaidon Press Limited, 1999.

Hiebert, Kenneth J. *Graphic Design Processes: Universal to Unique.* New York: Van Nostrand Reinhold Company, 1992.

Hofmann, Armin. *Armin Hofmann: His Work, Quest and Philosophy.* Basel, Switzerland: Birkhäuser Verlag, 1989.

——. *Graphic Design Manueal.* New York: Van Nostrand Reinhold Company, 1965.

Itten, Johannes. *The Art of Color: The Subjective Experience and Objective Rationale of Color.* New York: Van Nostrand Reinhold Company, 1973. First published 1961 by Otto Maier Verlag.

——. *Design and Form.* New York: John Wiley & Sons, Inc., 1975. First published 1963 by Ravensburger Buchverlag Otto GmbH.

Johnson, J. Stewart. *The Modern American Poster.* Kyoto, Japan:
The National Museum of Modern Art, 1983.

Kepes, Gyorgy. *Language of Vision.* 1944. Reprint, Chicago:
Paul Theobald and Co, 1969.

Kuwayama, Yasaburo. *Trademarks & Symbols of the World. Vol. 2, Design Elements.*
Rockport, MA: Rockport Publishers, 1988.

——. *Trademarks & Symbols of the World. Vol. 3, Pictogram & Sign Design. Rockport,*
MA: Rockport Publishers, 1989.

——. *Trademarks & Symbols of the World 2.* Tokyo: Kashiwashobo Publishing Co., Ltd.
1989.

Maier, Manfred. *Basic Principles of Design. 4 vols.* New York:
Van Nostrand Reinhold Company, 1977.

Müller-Brockmann. *Grid Systems in Graphic Design.* Zurich: A. Niggli, 1961.

Nelson, George. *George Nelson on Design.* New York: Whitney Library of Design, 1979.

Neumann Eckhard. *Functional Graphic Design in the 20s.* New York:
Reinhold Publishing Corporation, 1967.

Rand, Ann, and Paul Rand. *I Know A Lot of Things.* New York:
Aarcout Brace, Jovanvich, Inc., 1956.

——. *Listen! Listen!* New York: Harcourt, Brace & World, Inc. 1970.

——. *Little 1.* New York: Harcout, Brace & World, Inc., 1962.

——. *Sparkle and Spin: A Book About Words.* San Francisco: First Chronicle Book, 1957.

Rand, Paul. *Design Form and Chaos.* New Haven, CT: Yale University Press, 1993.

——. *From Lascaux to Brooklyn.* New Haven, Ct: Yale University Press, 1996.

——. *Paul Rand: A Designer's Art. New Haven,* CT: Yale University Press, 1985.

——. *Thoughts on Design.* New York: Wittenborn, Schultz, Inc. Publishers, 1947.

Sesoko, Tsune. *The I-Ro-Ha of Japan.* Tokyo: Cosmo Public Relations Corp., 1979.

Skolos, Nancy, and Thomas Wedell. *Ferrington Guitars.* New York:
HarperCollins Publishers and Callaway Editions, Inc., 1992.

Thompson, Bradbury. *The Art of Graphic Design.* New Haven and London:
Yale University Press, 1988.

Wingler, Hans M. *The Bauhaus.* Cambridge, MA: MIT Press, 1979.

Zapt, Hermann. *Manuale Typographicum.* Cambridge and London: MIT Press, 1970.

Zender, Mike. *Designer's Guide to the Internet.* Indianapolis, IN: Hayden Books, 1995.

平面設計史 Graphic Design History

Friedman, Midlred. *Graphic Design in America: A Visual Language History.* Minneapolis, MN: Walker Arts Center, 1989.

Margolin, Victor, ed. *Design Discourse: History, Theory, Criticism.* Chicago: University of Chicago Press, 1989.

Meggs, Philip B. *A History of Graphic Design.* New York: John Wiley & Sons, Inc., 1983.

Müller-Brockmann, Joseph. *A History of Visual Communication.* Basel, Switzerland: Verlag Arthur Niggli Ltd., 1971.

Müller-Brockmann, Joseph. and Shizuko Müller-Brockmann. *History of the Poster.* Zürich, Swizerland: ABC Verlag, 1971.

平面設計作品 Graphic Design Production

Bruno, Michael H. *Pocket Pal.* 1934. Reprint, New York: International Paper Company, 1973.

Craig, James. *Production for the Graphic Designer.* New York: Watsib-Guptill Publications, 1974.

Gates, David. *Graphic Design Studio Procedures.* Monsey, NY: Lloyd-Simone Publishing Company, 1982.

Gregory, R. L. *Eye and Brain: The Psychology of Seeing.* New York: McGraw-Hill Book Company, 1981. First published 1966 by World University Library.

Hurlburt, Allen. *The Grid.* New York: Van Nostrand Reinhold Company, 1978.

——. *Publication Design.* 1971. Reprint, New York: Van Nostrand Reinhold Company, 1976.

Romano, Frank J. *Pocket Guide to Digital Prepress.* Albany, NY: Delmar Publishers, 1996.

Strunk, Jr., William, and E. B. White. T*he Elements of Style.* 3rd ed. New York: Macmillan Publishing Co., Inc., 1979.

University of Chicago Press. *The Chicago Manual of Style.* 13th ed. Chicago: The University of Chicago Press, 1982.

美術、美術史 Fine Arts / History

Ball, Richard, and Peter Campbell. *Master Pieces: Making Furniture from Paintings.*
New York: Hearst Books, 1983.

Barr, Jr., Alfred H. *Picasso: Fifty Years of His Art.* 1946. Reprint, New York:
The Museum of Modern Art, 1974.

Chaet, Bernard. *An Artist's Notebook: Techniques and Materials.*
New York: Holt, Rinehart and Winston, 1979.

Dewey, John. *Art as Experience.* New York: Perigee Books, 1980.
First published 1934 by John Dewey, Barnes Foundation, Harvard University.

Diehl, Gaston. *Miró.* New York: Crown Publishers, Inc., 1979.

Doelman, Cornelius. *Wassily Kandinsk.* New York: Barnes & Noble, Inc., 1964.

Geelhaar, Christian. *Paul Klee Life and Work.* Woodbury, NY: Barron's Educational Series,
Inc., 1982.

Goldwater, Robert. *Paul Gauguin.* New York: Harry N. Abrams, Inc., 1983.

Jacobus, John. *Henri Matisse.* New York: Harry N. Abrams, Inc., 1983.

Klee, Paul. *Pedagogical Sketchbook.* Translated by Sibyl Moholy-Nagy. New York: F. A.
Praeger, 1953.

Kotik, Charlotta. *Fernand Leger.* New York: Abbeville Press, 1982.

Lenssen, Heidi. *Art and Anatomy.* New York: Barnes & Noble, 1963.
First published by J. J. Augustin, Inc., 1946.

Myers, Bernard S. *Modern Art in the Making.* New York: McGraw-Hill Book Company, 1950.

Newhall, Beaumont. *The History of Photography.* New York: The Museum of Modern Art,
1964.

Ozenfant, Amadée. *Foundations of Modern Art.* New York:
Dover Publications, Inc., 1952. First published by Esprit Nouveau, 1920.

Richardson, John. *A Life of Picasso. Vol. 1, The Early Years, 1881-1906.* New York:
Random House, 1996.

——. *A Life of Picasso. Vol. 2, 1907-1917: The Painter of Modern Life.* New York:
Random House, 1996.

Rubin, William. *Pablo Picasso: A Retrospective.* New York: The Museum of Modern Art, 1980.

Schmalenbach, Werner. *Kurt Schwitters.* New York: Harry N. Abrams, Inc.,
Publishers, 1980. First published 1934 by Verlag M. DuMont Schauberg.

Tailandier, Yvon. *P. Cézanne.* New York: Crown Publishers, Inc., 1979.

資訊理論、哲學、評論 Information Theory / Philosophy / Critical Writings

Barthes, Roland. *Criticism & Truth*. Minneapolis: University of Minnesota Press, 1987.

Beardsley, Monroe C. *Aesthetics: Problem in the Philosophy of Criticism*.
New York: Harcout, Brace and World, 1958.

Bierut, Michael, William Drenttel, Steven Heller, and D. K. Holland. *Looking Closer: Critical Writings on Graphic Design*. New York: Allsworth Press, 1994.

Campbell, Jeremy. *Grammatical Man*. New York: Simon & Schuster, Inc., 1982.

Chomsky, Noam. *Aspects of the Theory of Syntax*. Cambridge, MA: MIT Press, 1965.

Dondis, Donis A. *A Primer of Visual Literacy*. Cambridge and London: MIT Press, 1973.

Gerstner, Karl. *Compendium for Literates*. Cambridge, MA: MIT Press, 1974.
First published 1972 by Arthur Niggli, Teufen.

Hegel, Georg Wihelm Friedrich. *Aesthetics: Lectures on Fine Arts*.
Translated by T. M. Knox. Oxford: Claredon Press, 1975.

——. *The Philosophy of History*. New York: Dover Publications, Inc., 1956.

Kepes, Gyorgy. *Education of Vision*. New York: G, Braziller, 1965.

Nadin, Mihai, ed. "The Semiotics of the Visual: On Defining the Field."
Special issue, *Semiotica* 52, no. 3/4 (1984).

Porter, Kent. *COMPUTERS Made Really SIMPLE*. New York: Thomas Y. Crowell, Publishers, 1976.

de Saint-Exupéry, Antoine. *Airman's Odyssey*. Orlando, FL: Harcout Brace & Company, 1956.

Van Doren, Charles Lincoln. *A History of Knowledge: Past, Present, and Future*.
Secaucus, NJ: Carol Publishing Group, 1991.

Wallas, Graham. *The Art of Thought*. New York: Harcout, Brace and Company, 1926.

Whitehead, Alfred North. *Science and the Modern World*. New York: Macmillan, 1926.

建築 Architecture

Blake, Peter. *Form Follows Fiasco: Why Modern Architecture Hasn't Worked.* Boston: Little, Brown and Company, 1977.

Davidson, Cynthia C. *Eleven Authors in Search of a Building.* New York: Monacelli Press, Inc., 1996.

Scully, Jr., Vincent. *Modern Architecture.* New York: George Braziller, 1965.

Venturi, Robert. *Complexity and Contradiction in Architecture.* Garden City, NY: Doubleday & Company, 1966.

White, Norval. *The Architecture Book.* New York: Alfred A. Knopf, 1976.

圖片出處 Credits

除以下特別標明者外，其他所有照片和插圖皆由作者提供。

ABC, Inc., *59*

From *Art As Experience* by John Dewey,
　　Copyright 1934 by John Dewey,
　　Renewed © 1973 by The John Dewey
　　Foundation. Used by permission of
　　G. P. Putnam's Son, a division of
　　Penguin Group (USA) Inc., *25*

Armin Hofmann, *31 right*

Reprint Courtesy of International
　　Business Machines Corporation
　　Copyright © International Business
　　Machines Corporation copyright
　　Corporation, *37, 49, 60*

InJu Sturgeon, Creative Director, UCLA
　　Extension, *28, 55*

Westinghouse Electric Corporation, 26 bottom

Yale University Press, *25, 57, 61*

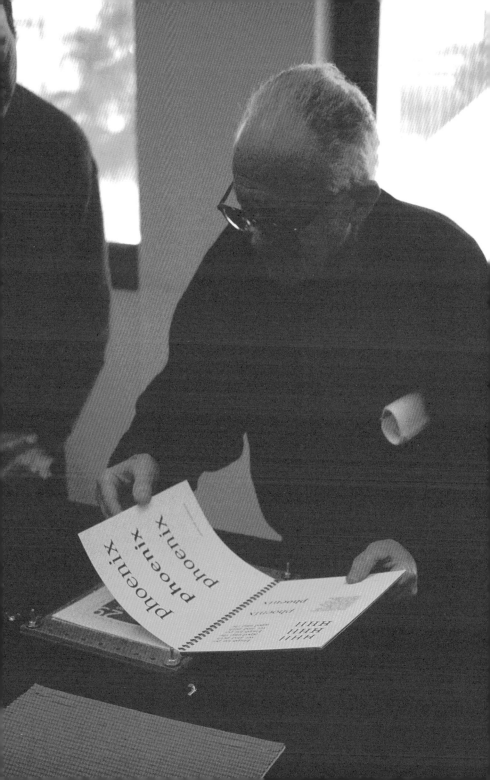

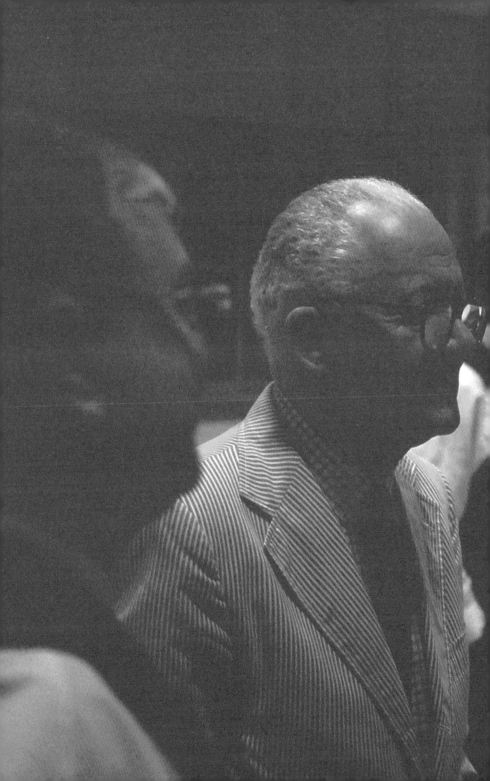

國家圖書館出版品預行編目資料

保羅・蘭德談設計【暢銷經典版】 給年輕人的設計第一課 / 麥可・克魯格（Michael Kroeger）著；
吳莉君 譯.— 二版 . — 臺北市：原點出版：大雁文化發行，2023.09
96面；14.5 × 21 公分 譯自：Paul Rand ：Conversations with Students
ISBN 978-626-7338-21-6（平裝）
1.蘭德（Rand, Paul, 1914-1996） 2.平面設計 3.美國
964　112011550

Paul Rand：Conversations with Students
First published in the United States by Princeton Architectural Press
© 2008 by Princeton Architectural Press, all rights reserved
Complex Chinese translation copyright © 2010 by Uni-books, a division of AND Publishing Ltd.

保羅・蘭德談設計【暢銷經典版】

給年輕人的設計第一課
（原書名：設計是什麼）

作　　者	麥可・克魯格（Michael Kroeger）
譯　　者	吳莉君
封面設計	王志弘、詹淑娟（二版調整）
內頁設計	三人制創
執行編輯	葛雅茜

行銷企劃	王綬晨、邱紹溢、蔡佳妘
總 編 輯	葛雅茜
發 行 人	蘇拾平
出　　版	原點出版 Uni-Books
	Facebook: Uni-Books 原點出版
	Email: uni-books@andbooks.com.tw
	105401 台北市松山區復興北路333號11樓之4
	電話：（02）2718-2001 傳真：（02）2719-1308
發　　行	大雁文化事業股份有限公司
	105401 台北市松山區復興北路333號11樓之4
	24小時傳真服務 （02）2718-1258
	讀者服務信箱 Email: andbooks@andbooks.com.tw
	劃撥帳號：19983379
	戶名：大雁文化事業股份有限公司

初 版 1 刷　2010年1月
二 版 1 刷　2023年9月
定價：350元
ISBN 978-626-7338-21-6（平裝）
ISBN 978-626-7338-16-2（EPUB）